색채 속을 걷는 사람

색채 속을 걷는 사람

조르주 디디-위베르만 지음
이나라 옮김

●●●●A

차례

1. 사막에서 걷기 9
2. 빛 가운데 걷기 21
3. 색채 속을 걷기 41
4. 간격 속을 걷기 57
5. 경계 속을 걷기 75
6. 하늘의 응시 아래에서 걷기 93
7. 장소의 우화 속으로 떨어지기 109

– [해제] 129
 조르주 디디-위베르만
 제임스 터렐, 형상, 부재

"이제껏 여기 없던 이 채색 표면은 도대체 무엇이란 말인가?
여태 비슷한 것을 본 적이 없어 나로서는 알지 못하겠다.
예술에 대해 내가 기억하고 있는 바가 정확하다면 이 채색
표면은 예술과 무관하다

— S. Beckett, 『세 개의 대화』(Trois dialogues,
 1949)(Paris: Minuit, 1998), 30.

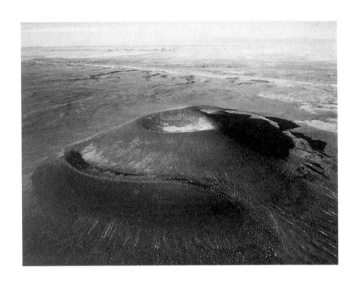

[도판1] 로덴 분화구의 항공 정경, ‹채색된 사막›(애리조나), 1982.
사진: 제임스 터렐과 D. 와이저(D. Wiser)

이 우화는 우리의 주인공 **텅 빈 장소**(lieu déserté)와 함께
시작된다. (그러나 이 장소를 인물이라 부를 수 있을까?)
이 장소는 "몸들이 제각각 저 자신을 사라지게 할 자를 찾아
나서는 처소"다. "찾는 일이 헛된 일로 끝날 만큼 충분히
넓은" "도주하는 일이 매번 헛될 만큼 충분히 넓은"[1]
여러 등장인물 가운데서 독특하다고 할 장소의 측량사,
걷고 있는 자가 조역을 맡게 될 것이다. 이 사람은 끝없이
걷는다—이 일은 사십여 년간 계속될 것이라 한다.
그러나 날짜를 세는 그의 능력은 너무 빨리 소진되고 만다.
이에 따라 실제로 걸음에 소요된 시간과 실상 흘러간 시간이
더는 별다른 관계를 맺지 않는다. 따라서 도로와 노선이
전적으로 부재하는 가운데 그는 끝없이 걷고 또 걸으며 이를
느낀다. 이 사람은 목적지가 아니라 운명을 향해 걷는다.
무엇보다, 어쩌면, 심지어 아마, 이 사람은 제자리를
맴돌고 있는 것일지도 모른다. 그가 이 사실을 너무 잘 알고
있을지 혹은 모르고 있을지 나는 알지 못한다.

9

색채 속을 걷는 사람

이 느릿한 걸음의 장소, 거대한 단색조의 이 장소는
사막이다.[도판1] 이 사람은 불타는 황색 모래 위를 걷고 있다.
그는 이제 이 황색의 경계가 어디인지 더는 알 수 없다.
이 사람은 황색 속을 걷는다. 그는 이내 너무나 선명한
저곳의 지평선이 그 자체로는 경계선으로도 '틀'(cadre)로도
쓸모가 없다는 것을 깨닫는다. 그는 지금 저 보이는 지평선의
경계선 너머 역시 똑같이 열대의 장소임을 잘 알고 있다.
절망적이도록 항구적으로, 황색을 띤 똑같은 것으로
남아있을 장소라는 것 말이다. 그렇다면 하늘은 어떤가?
하늘, 정면에서 바라보는 것이 불가능한, 단지 타오르는
코발트 빛 덮개(chape)[2]로 주어진 하늘이 이 채색된
감금 상태에 어떻게 모종의 치유책을 가져다줄 수 있겠는가!
우리 걷는 자가 늘 날것의 모습을 더 드러내는 바닥을
향해 목덜미를 구부리도록 강제하는 바로 그 하늘이!
그럼에도 몇몇 순간 이 피로한 자는 무엇인가가 변화했다는
것을 알아챈다. 바로 모래의 결이 더는 똑같은 모래의
결이 아니라는 것 말이다. 바위들이 표면을 드러냈다는 것
말이다. 회색의 재, 거대한 녹슨 혈관이 풍경을 차지했다는
것을 말이다. 언제 이 모든 것이 바뀌었나? 저 산은
언제부터 앞에 있었나? 그는 이에 대해 아는 바 없다. 그는
3주 전의 사나운 황색과 오늘 누런 재색 사이로 보이는

사막속을 걷기

경계선, 단색조의 틀을 옮긴 것은 다만 바람이었을 것이라고
가끔 상상한다. 바람은 건너가는 일(passage)[3]의 촉각적
기호, 아마도 색채의 지평선 가장자리에 있었다는 [것을
알려주는] 기호일 것이다. 혹은 이 자의 발밑에서 살아있는
것, 그리고 움직이는 것은 단지 사막뿐이라는 [것을
알려주는] 기호일 것이다.

「탈출기』: 텅 빈 장소의 경험, 텅 빈 장소의 우화

그 경험이란 이러할 것이다. 그 경험은 아무런 예술작품도
남겨두지 않았다. 우리는 우리가 보았던 것 중 어떤 것도
보지 못할 것이다.[4] [이 경험을 증명하는] 성유물(聖遺物)-
오브제는 없다. 우리에게 남아있는 것은 「탈출기』라는
제목의 책, 책의 폭력적인 몇몇 낱말과 문장뿐이다.
이 책은 장소 자체에 깃들어 있는 부재(absence)에 모종의
종교적 숭배를 헌정하고 있는 책이다. 우리 욕망, 우리 사유,
우리 고통에 본질적으로 강제되는 부재를 우리 안에서
경험하기 위해 사막이 요청되는 것은 분명 아니다.
그러나 비워진(évidé)[5] 사막, 단색조의 넓은 사막은 의심할
나위 없이 이 부재가 무한히 강력하고 최고로 위엄 있는
무엇이라는 것을 알아챌 수 있는 가장 적절한 시각적

II

장소(lieu visuel)[6]를 구성한다. 이 사막은 틀림없이 고유한
이름—부를 수 없는 이름이거나 혹은 끝없이 불렸던
이름[7]—을 가진 인격체로 그 모습을 드러낼 것이다. 더욱이
사막은 이러한 믿음에 가장 부합하는 상상적 장소를
구성한다. 그리고 또 사막은 부재하는 자(l'absent)와 맺은
옛 언약과 계율을 발명하기에 가장 알맞은 상징적인 장소를
틀림없이 구성한다.

　　바로 이것이 「탈출기」가 우리에게 전하는 바다.
부재하는 자가 이곳에서 사막을—욕망을—꽃피운다.
그는 이곳에서 이름을 얻고 이곳에서 질투에 사로잡히며
분노하거나 너그러워진다. 그는 더는 소멸케 하는 자가
아니다. 그는 신성한 자, 전능한 창조자다. 그는 더는
부재하는 자 그 자체가 아니라 욕망되는 자이고, 임박하게
[도래할 자], 곧 존재하게 될 자이다. 그는 황량한
광대함에서 자기 장소를 발견할 것이다. 즉, 그는 이제
걷고 있는 이 사람 **앞에** 자리 잡을 것이다. 그는 모든 자기
욕망의 유일한 오브제를 '그'—부재하는 자, 신—안에서
발견한다고 믿고 있는 이 사람 **앞에** 자리 잡을 것이다.
자, 그러므로 이 사람이 끝없이 걷는다는 부조리한 시험을
손쉽게 받아들이게 되는 이유가 바로 여기 있다. 즉
이 사람은 '그를 향해' 걷고 있으며, 어떤 대화, 계율, 결론을

내야 할 최종적 언약의 안식처를 향한 여정 속에 있다고
상상한다. 그러면 땅을 덮고 있는 소금물이 모세의 지팡이
아래에서 연수(軟水)가 될 것이다. 다음으로 계율의
거짓된 부드러움이 상상될 것이다.[8] 이제 대문자로 쓰게 될
부재하는 자(L'Absent)는 '그의' 백성을 사로잡고 먹인다.
이른 아침 한줌의 이슬이 선사하는 양식(糧食) 알갱이가
맺혀있는 지면이 나타나게 될 것이다. 빵이 비처럼 쏟아지고
새들이 황톳빛 모래를 뒤덮을 것이며 물이 암석에서
솟아오를 것이다.[9] 걷고 있는 사람은 감히 정면의 산을 향해,
하늘을 향해 눈길을 보낼 것이다. **그리하여 그는 부재하는
자를 보게 될 것이다.** 종국에는.

부재하는 자를 보는 방법: 상징적 언약과 건축적 명령

그러나 요약해보자. 텅 빈 장소—내가 전하는 교훈적
우화의 실질적 주제—가 있었다. 그리고 그곳을, 모든 사물의
전적인 부재 속을 걷고 있었던 사람이 하나 있었다. 완전히
에워싼 채 지배하는 황색이나 재색의 명백함(évidence)[10]
만이 있는 그곳을 걷고 있었던 사람이 하나 있었다. 어느 순간
[장소를] 비우는 부재가 하나의 이름이 되었다. 그리고
인간은 하나의 언약을 맺으려는 결정, 부재하는 자로 자신을

13

채우려는 결정을 내렸다. 성서는 먼저 산—산은 여기서
언약의 장소 그 자체이고 이타성이 인간과 조우하러 왔던
탁월한 장소다—과 거리를 두어야 했던 것처럼 여인들과
거리를 두어야 했다는 이야기를 전한다. **가장자리**일
뿐이더라도 산을 만지는 자, 그 자는 죽음에 이르도록 돌에
맞게 되리라는 이야기를 전한다.[11] 이어서 신화는 우리에게
신의 출현을 전한다. 믿기 어려운 뜬소문 사이에서
시나이산(Sinaï)에서 빠져나온 번개, 두터운 구름, 불길,
연기가 정말 화산이 분출하는 듯한 신의 출현에 대한
에피소드를 만들어낸다. 십계명이 바로 직후 다음과 같이
명하고 있는 것은 우연이 아니다. "새긴 이미지를 하나도
만들지 마라, 하늘에 있는 이와 닮은 이를 저 높이, 땅 위,
여기 아래쪽, 또는 물속, 땅 아래 어디에도 만들지 마라."[12]
신이 거처를 정할 방도를 갖지 못한 채 사막을 헤매고
있는 이 자에게 방대한 **건축적** 명령의 형식을 '언약'의
조건으로 강제하고 있다는 사실, 역설은 이 사실에 있다.
토단(土壇), 증언궤, 떡상[봉헌물 테이블], 촛대, 칸막이
휘장이 있는 성소[만남의 천막], 성소의 덮개들, 기둥,
물두멍, 뜰[13] (…).

 그리고 모세는 이 모든 것을 기록한다. 모세는
규약의 말을 새겨 넣고 희생물의 피를 분배하며 봉헌한다.

14

절반은 아무런 형상도 표시되지 않은 붉은 단색조의
단일 신의 제단 위로 뿌려지고 나머지 절반은 백성들 위로
뿌려진다. 나누는 도유 의식(塗油 儀式), 언약의 기호.[14]
이제 언약의 결론에 이르면[히브리인은 말한다. 부재하는
자와 언약을 맺는 일은 부재하는 이가 우리에게 무엇인가를
공제하고(retrancher) 우리를 비우며, 우리에게 빼앗고
우리를 쪼갠다는 것을 확인하는 일로 귀결되므로 언약은
베어진(tranchée) 것이다[15]], 사막에서 다시 출발하는
일만이 사람들에게 남아있다. 그러므로 이들은 다시 한번
더 색채 속을 걷는다. 그러나 확신하며, 혹은 희망을 가진
채로 걷는다. 이제 대문자 A로 된(또는 차라리 커다란
yod[16]라고 하는 편이 낫다) 부재하는 이(l'Absent)가 자신의
계율로 사람들을 보호하며 이들 앞에서 나아가고, 이들을
기다린다.

모든 여정에서 이들은 구름이 성막 위로 떠오를
때 걷기 시작했다. 구름이 떠오르지 않을 때에는
떠오르는 날까지 걷지 아니하였다. 낮에는 여호와의
구름이 성소 위에 있었고 밤에는 불이 그 구름
가운데 있었기 때문이다.[17]

15

색채 속을 걷는 사람

1. S. Beckett, *Le Dépeupleur* (Paris: Minuit, 1970), 7. 사뮈엘 베케트, 「소멸자」, 『죽은-머리들/소멸자/ 다시 끝내기 위하여』, 임수현 옮김 (서울: 워크룸프레스, 2016). 조르주 디디-위베르만이 인용한 세 문장은 베케트의 『소멸자』(Le Dépeupleur)의 첫 세 문장이다. 베케트의 글은 둘레 50미터, 높이 16미터의 원통 내부에서 자신의 소멸자, 즉 자신을 소멸하게 할 무엇을 찾아다니는 200여 개의 몸에 대해 말하고 있는 산문이다. 이 몸은 쉼 없이 원통 안을 돌아다니는 자들, 가끔 멈추는 자들, 움직이지 않고 머무는 자들, 찾지 않는 이들, 즉 패배한 자들이다. 이 존재들은 차츰 굴복한 자로 축소되고 소멸되어간다. 거의 독립적인 15개의 섹션으로 이루어져 있는 이 산문에서 제목이기도 한 '소멸자'(는 위의 본문에서 이 낱말을 "사라지게 할 자"로 번역하였다)라는 낱말은 산문 첫 문장에 단 한 번 등장한다. 베케트는 지역의 인구 내지 동물을 이주시키다, 없애다, 비우다라는 뜻을 가진 동사 dépeupler를 변형하여 이주하게 하는 자, 비우는 자, 황폐하게 하는 자 또는 사물을 뜻하는 용어 dépeupleur를 만들어냈다. 그런데 베케트는 스스로 번역한 영어본에서 제목을 'The lost ones'으로 옮기고, 소멸자라는 낱말이 등장하는 첫 불어 문장 "Séjour où des corps vont cherchant chacun son dépeupleur"을 "Abode where lost bodies roam each searching for its lost one"로 옮긴다. 소멸자는 일종의 소우주이자 실험실인 장소에 부재한다. 소멸자는 장소 안의 사물, 몸, 존재를 무화시킨다. 그러나 장소 안의 몸들이 소멸자를 만나는 사건이 일어날 때 소멸자는 이들의 존재를 채워준다. 디디-위베르만은 베케트의 이 작품에서 부재가 존재를 출현하게 하는 방식에 주목하고 있는 것으로 보인다.

2. chape는 소매 없는 제식용 의상을 이르기도 한다.

3. 디디-위베르만은 passage를 확정되지 않은 사물의 상태를 나타내는 용어로 자주 사용한다. passage는 이행, 짧은 체류, 횡단, 넘어섬 등을 뜻한다. 여기서 passage는 사막을 가로지르기, 사막에서의 짧은 체류를 뜻하는 한편 사막 모래 결의 변화를

일컫기도 한다.

4. 메를로퐁티(Maurice Merleau-Ponty)의 저작『보이는 것과 보이지 않는 것』(Le Visible et l'invisible, 1964)은 시각성의 논의를 시지각적 차원 너머 촉각성의 차원으로 확장한다. 디디-위베르만은 '보기'의 감각에 대한 질문을 개진하며 메를로퐁티의 현상학적 논의를 참조하는 동시에 시각성이라는 개념을 제안하며 가시성과 비가시성의 이분법을 가로지르고자 한다. "무엇을 보고 있는가" "더 잘 보기 위해 어떤 감각을 동원해야 하는가"라고 묻는 대신, "보는 동안 우리는 무엇을 놓치고 있는가" "우리가 보고 있는 것이 어떻게 우리의 경험 밖으로 빠져나가는가"라는 질문을 택한다. 보이는 것 중 보지 않았던 것이 무엇인가를 묻는 말은 바로 보기의 경험이 상실의 경험이라는 주장을 앞서 요약하는 문구다.

5. 디디-위베르만은 아리스토텔레스 이래 공간 사유에서 중요한 논쟁의 대상이라 할 텅 빔, 여백, 진공(vide) 개념 대신 비움(évidement)의 개념을 제안하며 '비우는'(évidant), '비워진'(évidé) 등의 표현을 사용한다. 텅

비어있음은 현상학적이며 주관적 사건의 견지에서 고려된다. 디디-위베르만의 '텅 빔' 개념에 관해서는『우리가 보는 것, 우리를 응시하는 것』(Ce que nous voyons, ce qui nous regarde, 1992), 특히 1장과 2장을 참조하라.

6. 디디-위베르만은 가시성과 시각성, 우아함과 잔혹함, 기하학과 인간형태론, 단자와 몽타주 등이 이미지와 보기의 변증법을 구성하는 모순의 계열이라고 주장한다. 시각성은 가시성 너머의 가시성이며 시간 속에서 부재와 함께 고려되는 현전을 염두에 두는 보기의 영역이자 능력이며 대상이다.

7. 이는 네 개의 글자로 이루어진 낱말, 히브리어 야훼(YHWH)를 뜻한다. YHWH, 이 이름을 부르는 것은 고대의 유대인들에게 하나의 금기였다. 이는 "너의 신 YHWH라는 이름을 헛되이 부르지 말지어다"라는 십계명의 한 계율을 따르는 일이다. 디디-위베르만은 "부를 수 없는"이라는 표현에 "끝없이 불리는 이름" 내지 "목적 없이 불리는 이름"이라는 중의적 해석이 가능한 문장을 덧붙이며, 이 이름을 지닌 존재가

17

끝임없이 욕망되고 있었음을
강조한다.

8. *Exode*(「탈출기」), XV, 25: "모세가
 주님께 부르짖었더니 주님께서
 그에게 나무 하나를 보여주셨다.
 모세가 나무를 물에 던지니
 물이 달게 되었더라. 거기서
 주님께서 백성을 위하여 규정과
 법규를 정하셨다."
 디디-위베르만이 인용하는 성경의
 구절들의 번역을 위해 가톨릭
 2005년 한국어 및 프랑스어
 판본과 불가타 라틴어 판본을
 비교하고 참조하였다. 일부 번역은
 수정되었다.

9. *Ibid.*, XVI, 1-36; XVII, 1-7.

10. 라틴어 계열의 언어에서
 명백함(évidence)은 우리의 감각,
 특히 시각이 즉각적으로 인지할
 수 있는 것의 속성을 지칭한다.
 évidence의 라틴어 어원이
 '보다'를 뜻하는 video(video-
 evidentia)라는 것에서 알 수
 있듯 지각적 확실성을 보장하고
 인식의 확실성을 정초하는 것은
 본다는 행위다. 그런데 디디-
 위베르만은 보기의 문제를
 사유하며 명백함(évidence,
 가시성, 또렷함)과 비움(évidement,
 évidance)을 나란히 놓는다.

디디-위베르만은『우리가 보는
것, 우리를 응시하는 것』(특히
1장, 4장)에서 미니멀리스트들이
공업용 재료를 사용하여 전시장에
배치했던 '특정한 오브제(objet
spécifique)'를 예로 들어 보기,
가시성, 확실성에 대한 믿음에
의문을 제기했다. 우리 앞에는
다른 해석의 여지나 변화의
여지가 없고 규정된 특정한
오브제가 있다. 우리는 특정한
오브제를 우리가 보고 있는 대로
보고, 보이는 바는 확실하고
명백하다고 여긴다. 그러나 디디-
위베르만은 로버트 모리스(Robert
Morris), 토니 스미스(Tony
Smith), 칼 안드레(Carl Andre) 등
미니멀리스트의 작품에서 특정한
오브제, 형식으로서의 오브제라고
주장되었던 오브제들이 보이는
바 너머의 것들을 끝없이
환기하는 방식에 주목한다. 디디-
위베르만은 미니멀리스트들이
주조한 기하학적 체적을 죽어가며
커다란 구멍을 닮아가는 어머니의
신체나 텅 빈 석관의 이미지
옆에 두고 사유한다. 미니멀리즘
오브제는 우리 '안'의 비워진
구멍을 불러온다는 것이다. 보기는
'열리고' 찢어져 있는 구멍, 구멍

사막속을 걷기

안에 삼켜지고 있는 것을 마주하는 경험이다. 디디-위베르만은 이 사태를 '놓치는' '잃어버리는' 일로서의 보기로 요약한다. 『우리가 보는 것』이 미니멀리즘 오브제를 중심에 두고 보기의 문제와 상실이라는 인류학적 사건을 연결한다면 이 책 『색채 속을 걷는 사람』은 제임스 터렐의 색채를 경유하여 보기의 확실성과 비움의 확실성을 연결한다. 번역자는 'évidence'를 '명백함'으로, 'évidance'를 '비움'으로 옮겼다.

11. Ibid., XIX, 12-15. "산에 오르지도 말고 가장자리라도 건드리지 마라"(『탈출기』, 19장, 12).

12. Ibid., XIX, 16-25; XX, 4.

13. Ibid., XX-XXXI et XXXV-XL.

14. Ibid., XXIV, 1-8.
"모세는 그 피의 절반을 가져다 여러 대접에 담아 놓고, 나머지 절반은 제단에 뿌렸다. (…) 모세는 피를 가져다 백성에게 뿌리고 말하였다. "이는 주님께서 이 모든 말씀대로 너희와 맺으신 계약의 피다.""

15. 유대교에서 신과 가장 처음 언약을 맺었던 인류는 아브라함과 아브라함의 가족이다. 첫 번째

언약은 성기 피부를 잘라내는 포경 의식을 포함한다. 이 의식은 오늘날에도 유대교 신도들에게 주요한 종교 의식으로 남아있다. 이에 따라 유대교 경전은 신과 인간이 맺는 언약을 언급할 때 '베어낸 언약'이라는 표현을 자주 사용한다. 책의 후반부에서 디디-위베르만은 경계를 만드는 동시에 개방하는 틀의 이중적 의미를 설명하며 다시 한번 '베어내다' '절단하다'의 의미를 불러온다. '베어낸 틀'에 대한 설명은 3장 주 5번을 참조하라.

16. Yod는 히브리어 야훼(YHWH)의 첫 글자를 라틴 문자로 표기한 것.

17. Ibid., XL, 36-38. 『탈출기』는 모세가 성막을 짓고 나서 구름이 성막에 임하는 것을 기술하며 끝난다. 구름으로 인해 모세의 백성들은 여전히 신을 보지 못한다. 이어서 이 구름은 성막 위로 떠오르며, 이때 백성들은 길을 떠나게 된다.

색채 속을 걷는 사람

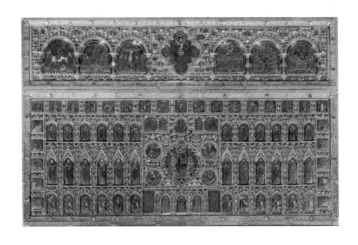

[도판2] 익명의 이탈리아 비잔틴 작자, «팔라 도로», 10~13세기,
금, 법랑, 보석, 베네치아 산마르코 바실리카. 사진: D. R.

2. 빛 가운데 걷기

시간이 흐른다. 정확히 세어보자면 이천삼백오십오 년.
이 사람은 이제 더는 사막을 걷지 않고 도시의 미로 속을
걷는다. 베니스를 상상해보자. 형형색색의 세계가
있다는 것, 공간에 형상들이 넘쳐났다는 것, 유대인들이
기다리던 부재하는 자가 여기 새 종교에서 자신을
희생한 아들의 얼굴로 육화했다는 것을 떠올려보자. 그러나
유대교의 부재하는 자이건 기독교의 부재하는 자이건
부재한 자는 작업을 멈추지 않는다. 부재한 자는 그와
함께하는 인간에게 그와 맺은 언약을 지킬 것을 계속
요구한다. 우리가 '예술'이라 칭한 것 역시 이에 소용된다.[1]
이를테면 강생 이후 1105년 베네치아 총독 오르데팔로
팔리에르(Ordefalo Falier)는 산마르코 대성당의 대형 제단
앞 장식(antependium), 즉 앞쪽을 개조한다. 그는 보석과
비잔틴 칠보로 치장된 금으로 제단 앞 전부를 장식하도록
결정한다.[2]

21

‹팔라 도로›,[3]: 부재하는 자의 직사각형

우리의 인간은 청록색 물, 뒤틀린 다리를 가로지른 후
대성당 안으로 침입한다. 이 자는 이곳에서 갑작스레
신비롭고 둔중하며 짙은 빛깔과 연루될 것이다. 그리고 이
빛깔에서 자기의 과거, 운명, 구원의 예고를 해독해낼
것이라고 믿게 될 것이다. 이는 종말의 색채이기 때문이다.
이는 더는 사막의 찌는 듯한 황색이 아니라 흘러내리는
황색이며, 이 사람 주위에서 퍼지다 이내 점점 더 멀리
달아나는 파동에 베네치아의 습한 빛이 투사되어 만들어진
황색이다. 이 사람은 이 빛이 어디에서 오는지 어디에서
굴절되는지 결코 제대로 알지 못할 것이다. 저 위로
모자이크가 있는 궁륭의 금빛, 어머니와 다름없이 쓰다듬는
금빛이 있다. 주변에는 불그스레하게 빛을 내는 대리석의
유기적 나뭇잎 무늬가 있다. 그리고 맞은편에는 대성당의
가장 중요한 보석, 부재하는 자의 직육면체, 단연 신성한
장소가 구체화되는 제단이 있다. ‹팔라 도로› 전면의 황금, 이
사람의 시선에 묵직하게 **구역**(pan)[4]으로 놓이는 황금
전면이 있다.[도판2]

대성당 공간이 일종의 성대한 의례적
'설치'(installation)라면, 중세 시대의 교회 제단은 설치의

22

초점(혹은 결국 **구역**)이고, 가장 시각적인 것이 분출되는
장소이며 가장 함축적인 상징의 장소를 구성한다고
할 수 있다.[5] 제단은 '성사(聖事) 수여자'의 탁상 공간
(sacramenti donatrix mensa), 신과의 중재가 일어나는 표면,
전례(典禮)의 효력이 발휘되는 표면이다. 즉 기적의
중심지이며 간청, 즉 답함의 중심지다. 이 위에 손을
올리는 일은 서약, 계약, 언약에 참여하는 일이다. 성무일과
(聖務日課) 집행자는 공식 미사 동안 ‹팔라 도로›에 아홉
번 입을 맞추어야 했다. 신도들은 거리를 둔 채 있거나—
다시 말해 '존중하며'—, 이를 껴안으려는 열기에 앞을
다투었다.[6] 스스러운 공간 내부에서 제단은 중층 결정된
의미라 할 예수의 형상(figura Christi)과 깍아지른 광물적
정면성, 내부에 비밀의 사물—성유물—을 지닌 신비의
중심 장소였다.[7]

구역, 광채, 출현: 먼 곳이 다가온다.

이제 여기 우리의 사람은 거리를 유지한 채 ‹팔라 도로›를
마주하고 있다. 그는 ‹팔라 도로›의 세부를 알아챌 수
없을 것이고, 그가 보고 있는 것을 무엇 하나 정확하게
묘사할 수 없을 것이다. 간격을 둔 광선들이 오브제에 베일

23

혹은 빛의 곽을 만들 것이다. 그렇지만 무엇도 단색조의
빛나는 정면성을 흩트리지 않는다. 황금빛 구역이 문자
그대로 **출현한다**, 저기에서 솟아오른다. 그러나 광채를 지닌
물질에서 솟아오르는 탓에 **저기가** 정확히 어디인지 말할
수 있는 이는 없다. 광채는 오브제의 안정적인 성질이
아니다. 오히려 이는 관람자의 발걸음, 관람자가 만나는,
언제나 유일하며 언제나 예기치 못한 빛의 방향성에 의존한다.
오브제는 저기에 있는 것이 틀림없지만 광채는 와서 **나와**
만난다. 광채는 내 시선과 신체의 사건, 내 움직임 중
가장 미세한—또한 가장 내밀한—것의 결과다. 따라서
나는 비록 거의 촉각적이라 할 이 마주침을 예견할 수 없을
터이지만, 산마르코 대성당의 금색 제단에는 모순적인
이중의 거리, 내 발걸음 덕분에 **다가오는 멂**이 있다.
이는 바람과 같은 무엇이다. 엄밀히 말해서 이는 **아우라**의
성질이다.[8] 바울이 전했던 의미에서 반짝이는 수수께끼
말이다.[9] 걷고 있는 인간의 신은 자신을 스스로 '세계의
빛'(ego sum lux mundi)이라 칭했다. 그리고 채색된 사건을
만나기 위해 산마르코 대성당 공간에 와서 걷고 있는
인간은 아마도 이 순간 오브제가 저기서 오직 그를 위해
빛나고 있다고 홀로 중얼거릴 것이다.

따라서 단색조의 무거운 표면은 모든 빛이

24

빠져나오는 상상의 장소가 된다. 교회를 '비추는' 것은
이 제단이다. 걷고 있는 자의 의례화된 발걸음을 이끄는
것 역시 제단이다. 제단은 주현(théophanie, 신의 출현)의
지표[10]와 같은 것이 된다. 「탈출기」의 히브리인들을
내려다보던 구름과 불의 향연에 견줄 무엇 말이다.
다른 한편 엄밀한 의미에서 제단은 전례상 주현의 틀로
주어진다. 봉헌된 성체(聖體)—기독교의 탁월한 단색조
사물—, 제단 위로 높이 들어 올리는 성체는 육화된
신의 '실질적 현존'의 시각적이며 심지어 미각적인 질료를
제공한다. 그래서 세밀하게 조각된 금의 매혹적인
단색조, 현시(présentation)와 미장센의 장치, [프로이트적
형상성(Darstellbarkeit)의 의미에서] '형상성'의 장치와
더불어 제단은 이 신비한 '현존'을 유발한다. 이를 위해 신의
성소, 즉 신전(templum)[11] 안에 장소를 구축하라, 부재하는
자의 상상적 체적, 틀을 소묘하라는 거대한 건축적 명령이
필요했던 것일 터다. 그리고 시각적 역설을 [과시하는]
단색조의 유희가 필요했을 터다. 즉 제단을 위치 지을
수 없고 홀리며 매혹하는 **구역**으로서, 색채의 유기적
사건으로서 구성하는 일 말이다. 또한 「탈출기」에서처럼
말씀은 제단 위에 새겨지고 시편처럼 낭독되어야 했을
것이다. 그리고 인간과 인간이 부재한 자라 칭한 이는

25

색채 속을 걷는 사람

피[성찬식의 포도주, 예수의 피(sanguis Christi)]를 나누어야
했을 것이다.

여하튼 이 부재하는 자는 **재현**되는 것이 아니라
자신을 현시한다. 우리는 이 점을 이해하게 될 것이다.
부재하는 자는 사건의 권위와 출현의 권위, 늘 뒤흔드는
권위에 접근한다. 이런 의미에서 그는 보다 더 '잘' 존재한다.
또 다른 의미에서 부재하는 자는 '덜' 존재하는 자다.
부재하는 자는 결코 특징적 외양을 단번에 알아챌 수 있을
사물이나 가시적인 사물을 묘사하는 안정성을 갖추고 있지
않기 때문이다.

'비움'의 장소

홀리듯 매혹하는 오브제, 인간이 경외심을 품도록 하는
오브제를 어떻게 발명할 수 있을까? 가시적인 것에 관한
호기심, 달리 말해 가시적인 것의 쾌락에 관계된 시각성이
아니라 이에 관한 **욕망**, 임박함[imminence, 알다시피
라틴어는 임박함을 praesentia(현존)이라 적는다]의 열정만을
상대하는 시각성을 어떻게 발명할 수 있을까? 어떻게
부재하는 자를 보려는 **욕망**의 시각적 도구를 신앙에 제공할
수 있을까? 중세 시대 성직자와 종교화가들은 어느 순간

이에 관해 자문해야 했다. 그래서 이들은 간단한 만큼
위험이 뒤따르는 해법을 가끔 사용했다. 하나의 장소,
순전히 폭 파인 장소가 아니라 텅 빈 장소를 발명하는 일이
바로 해법이었다. 이들은 '신'이 지나갔을 장소, '신'이 거주할
장소, 그러나 현 순간(à présent) '신'이 분명히 부재하고
있을 장소를 시선에 제안했다. 이는 비어있는 장소, 그러나
장소의 그 비어있음이 지나갔거나 임박한 현존의 표식으로
전환(converti)될지 모르는 장소다. **명백함**(évidence)을
지닌 장소, 혹은 결국 달리 말하자면 **비움**(évidance)을
지니고 있는 장소다. 이 장소는 지성소(至聖所, Saint des
saints, 신전의 가장 성스러운 장소)를 떠올리게 한다.
이는 모든 단색조의 시각성이 자신의 방식으로 표현하려는
무엇일 것이다. 즉 현저한 명백함으로 주어지는 '비움'의
색채일 것이다.

비유사성의 지대

"신이 너희에게 말할 어느 날, 어떤 유사성도 보지 못했던
너희는 너희 영혼을 잘 보살피라."[12] 따라서 성경은 기독교인을
포함하여 모두에게 제대로 알렸던 셈이다. 부재하는
자는 비유사성의 요소 안에서 명백하게 주어진다. 중세

27

신학자들은 "인간이 이미지 속을 걷는다"(in imagine pertransit homo)라는 시편에 주석을 달았다. 일반적으로 이는 '비유사성의 지대'(regio dissimilitudinis)라는 주제를 축조하기 위해서였다. 이 지대에서 인간은 사막에서처럼 자신의 신을 찾으려는 여정에 있는 것으로 상상되었다.[13]

　　위(僞) 디오니시우스 아레오파기타(pseudo-Denys l'Aréopagite)[14]는 신의 현존(또는 그의 임박함)의 **이미지 자체**(images quand même)를 생산해야 한다는 신비적(anagogique)[15] 요구에 의거해 신의 '유사 이미지' (images semblables)의 존재론적 불가능성을 구성하고자 했다. 이 결과 그는 "비유사성의 유사성"을 지닌 "자리를 잡지 않고 괴물 같은"—위 디오니시오스 아레오파기타가 사용한 고유한 어휘가 이러했다—개체를 생각해냈다. 이것이 그가 '웃옷을 벗기'는 가르침을 통해 다루려 했던 바고 베일, 불, 빛, 보석의 낯선 세계로 밀어붙였던 바다.

　　감지할 수 있는 불은 만물 안에 있습니다. 그것은 뒤섞임 없이 만물을 통과하며 그들과 분리되어 퍼집니다. 모든 것을 밝혀주면서도 감추어져 있습니다. 물체와 결부되지 않을 때 그 자체로 알아볼

28

수 없습니다. (…) 금, 청동, 도금한 은, 다색의
돌의 일종으로서.[16]

⟨팔라 도로⟩는 분명히 이 엄밀함에 부응한다. 비잔틴
모자이크와 산마르코 성당이나 생드니 성당 보물고의 갈색
옥수(玉髓) 성배 또한 마찬가지다[수도원장 쉬제(Abbé
Suger)가 생드니 성당 갈색 옥수 성배에 대해 큰 중요성을
지닌 증언을 남겼다는 사실은 익히 알려진 바다].[17] 고딕
제단화의 황금도 마찬가지다. 여기에서 황금은 어떤
면에서도 제단화에 형상을 배치하기 위해 다듬는 '바탕'이
아니다. 반대로 황금은 빛으로 포화된 상태로 형상의 **앞에**
도드라져 나온다. 후진(後陣, 제단 뒤 반원형 부분)이나
개인 예배당에서부터 황금은 시각적 반향, 부름의 흔적을
퍼뜨린다. 마치 만질 수 없으며 여전히 보이지 않는 신성함의
가장자리를 항해자에게 지시하는 항로 표지처럼.[18] 게다가
[이탈리아] 라벤나에 위치한 갈라 플라치디아(Galla Placidia)
영묘의 설화석고 창문은 전혀 세계로 열려있지 않다.
그물 문양의 불투명함으로 인해 창은 반대로 영속적으로
작열하는 불길이 되고, 눈부시게 빛나는 폐쇄 표면과 빛나는
정면으로 이루어진 덤불이 된다.

　　그러니 스테인드글라스 예술을 신성하게 하는

29

것은 당연하게도 바로 이와 같은 면모다. 13세기, 프랑스나 영국에서 우리의 인간은 대성당 안을 천천히 걸어 나가며 무엇을 보게 될까? 그는 무엇을 볼 수 있을까? 그는 대단한 것을 분별할 수 없었을 것이다. 나는 고딕식 대형 창의 이야기를 담은 형상들이 시지각적 분별에 이르기에는 너무 멀고 복잡하다는 점을 말하려는 것이다.[도판3] 그러나 그는 이 거대한 색채의 들끓음을 직접 겪을 것이다. 그는 빛—일자(一者)의 씨앗의 오성(ratio seminalis), 타자의 형상의 개시(inchoatio formarum)—이 나타나고 물러서는 것을 보게 될 것이다. 빛이 모태와 같은 중앙 홀을 가로지르고 스스로 오브제를 쓰다듬어 언제나 바꾸는 것을 보게 될 것이다. 그리고 때로 빛이 제 얼굴에 도달하는 것을 보게 될 것이다. 그는 자신의 발에서, 자신을 둘러싼 내벽 위에서, 유리의 마법적인 두께에서, 저 위쪽의 두 번 구운 색채들의 흐릿하고 반복적인 반향, 개시되고 흩어지는 반향을 볼 것이다. 그는 초자연적인 붉은 빛이 자신 위로 떨어지고 그를 온전히 감쌀 만큼 그 자신의 발자국을 둘러싸는 것을 감지하게 될 것이다. 그러므로 그는 스스로 빛 속을 걸어가고 있는 것처럼 느낄 것이다. 그는 또한 인류 역사 속 인간과 부재하는 자가 맺은 거대한 언약을 기록하기 위해 시나이산 맞은 편 제단 위에 뿌렸던 피, 붉은

30

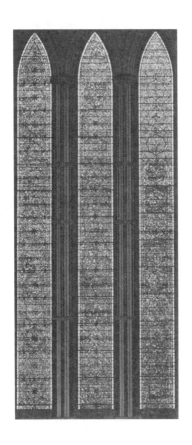

[도판3] 익명의 영국인, <다섯 수녀의 스테인드글라스>,
1260년경, 요크, 대성당. 사진: D. R.

[도판4] 프라 안젤리코, ‹성스러운 대화›(하부 일부 세부),
1438~1450년 경, 프레스코, 피렌체, 산마르코 수도원 (동편 복도).
사진: G. D.-H.

빛 성유를 아마도 기억해낼 것이다.

구상예술 중 가장 위대한 예술인 회화조차
비유사성의 강풍을 피하지 못했다. 어떤 것을 재현하기에
앞서 자신을 현시하고, 이어서 우리를 정면에서 또 에워싸듯
껴안고 마는 색채의 격렬한 놀이를 피하지 못했다. 우리에게
알려진 예술 서적은 모두 옛 회화를 재프레임화하여
인쇄했다. 다시 말해 회화를 배반했다.[19] 파도바의
스크로베니(Scrovegni) 예배당에서 처음 천천히 나아가는
인간의 시선에 **제일 먼저** 주어지는 것은 예수의 이야기도
마리아의 이야기도 아니다. 이는 우선 새겨져 있는 거대한
푸른 빛 단색조—유명한 조토(Giotto di Bondone)의 하늘—
사이를 오가는 신체의 북적거림과, **인간의 눈높이에서**
환각을 불러일으키는 대리석 빛 그리자이유(grisaille)[20] 단이
펼쳐지는 부분이다. 프라 안젤리코는 이러한 색채(이러한
신학의 현실태)를 **빼어난** 수준에서 일관되게 실현했을
것이다. 현시된 부재하는 자(l'Absent présenté)는 내벽 위로
비처럼 쏟아지는 **흔적으로서의 색채**(couleur-vestige)의
명백함에서만 유일하게 형상을 갖춘다. 부재하는 자를
갈구하며—혹은 다른 경우 통곡하며—남아있던 모든
이에게 도유 의식을 행했던 몸짓에서.[21] 다시 말해 벽 구역의
순수한 수직성, 단순한 수직성으로.[22] [도판4]

33

1. Cf. P. Fédida, *L'Absence* (Paris: Gallimard, 1978), 7. "L'absence est, peut-être, l'œuvre de l'art"(아마도 부재는 예술작품일 것이다).

2. 10세기 말에서 14세기까지 연대기를 실제로 살펴보아야 ,팔라 도로,(Pala d'oro)의 역사에서 전환점이 되는 시기를 선택할 수 있다. 이 사이 오브제는 제단의 앞 장식에서 더 위쪽의 대형 제단화로 위치를 바꾸었다.

3. 황금(oro) 제단화(pala)를 뜻하는 이 이탈리아어 낱말은 이탈리아 베네치아 산마르코 대성당 제단에 놓여있던 조형물의 이름이다. 디디-위베르만은 현재는 자리를 옮겨 주제단화 뒤쪽에 놓여 있는 이 제단화가 원래 미사 제단 앞쪽에 있었다는 것을 강조하며 이 챕터의 논의를 시작하고 있다.

4. 조르주 디디-위베르만은 프루스트(Marcel Proust)의 글에서 pan이라는 용어를 발견했다. 프루스트는 페르메이르(Johannes Vermeer)가 그린 회화의 노란 벽면을 묘사하며 이 단어를 사용했다. pan은 얇은 판, 막의 한 부분을 지칭하는 단어인데, 역자는 이를 '구역'으로 옮기고자 한다. 몇몇 문장에서는 맥락에 따라 '자락'으로 옮겼다. 디디-위베르만은 학제로서의 '미술사', 바사리(Giorgio Vasari), 파노프스키(Erwin Panofsky)의 이론이 예술과 이미지의 의미를 어떻게 축소했는지 살피는 저서 『이미지 앞에서』(Devant l'image), 발자크(Honoré de Balzac)의 단편 「미지의 걸작」(Le Chef d'oeuvre inconnu, 1831)을 다룬 저작 『육화된 회화』(La peinture incarnée, 1985), 르네상스 시기 도미니칸 수도회 화가였던 프라 안젤리코(Fra Angelico)를 다룬 저작 『프라 안젤리코, 비유사성과 형상화』(Fra Angelico, dissemblance et figuration, 1990) 등에서 이 단어를 개념화했고, 이후 "가시성이 동요하는 회화의 순간과 지대"라는 의미로 사용한다. 예컨대 프라 안젤리코 작품 내부의 저주받은 지대, 지표적 지대는 동일한 작품이 추구하는 묘사성, 오브제의 가시적인 외양을 부인하며 흩트리는 비유사성의 지대이자 '구역'으로 불안의 원천이 된다.

5. installation은 일반적으로 입주, 설치, 배치, 장치, 시설 등을 뜻하는 단어인 동시에 공간과

관객의 관계에서 작동하는 모던 아트의 일환인 설치미술을 뜻하는 단어다. 우리는 이 단어의 선택에서 대성당의 공간과 신도의 관계를 모던 아트 갤러리와 관객의 관계에 견주려는 디디-위베르만의 의도를 엿볼 수 있다. 디디-위베르만은 『프라 안젤리코』와 『이미지 앞에서』에서 15세기 프라 안젤리코가 남긴 벽화 아랫부분(또는 벽화의 일부로 간주될 수도 있는 부분)의 얼룩을 잭슨 폴록(Jackson Pollock)의 드리핑(dripping)에 견주기도 한다. 이들을 함께 놓는 것은 디디-위베르만의 방법론인 시대착오적(anachronique) 역사, 몽타주의 사유 방법이기도 하다. 아나크로니즘의 방법론에 대해서는 『시간 앞에서』(Devant le temps, 2000)를 참조하라.

6. L. Gougaud, *Dévotions et pratiques ascétiques au Moyen Âge* (Paris: Desclée-Lethielleux, 1925), 56 참조. "13세기 말에 살았던 비엔나의 베긴(béguine, 중세 프란체스카 수도회의 여신도) 여신도인 아네스 블란백(Agnès Blannbek)은 (…) 신앙심에서 제단에 입 맞추는 것을 좋아했다. 그녀는 매일 아침

미사가 막 봉헌된 제단에 다가가서 입 맞추고 제단이 뿜어내는 기분 좋은 가루 향을 들이 마시는 일의 독특한 부드러움을 찾아냈다 (…)."

7. 특히 "생명의 돌"(vitae petra)로서. Cf. Syméon de Thessalonique, *De sacro templo*, CVIII, P.G.,CLV. col. 313-314.

8. 의당 발터 벤야민(Walter Benjamin)의 의미에서 그러하다. W. Benjamin, *Charles Baudelaire: Un poète lyrique à l'apogée du capitalisme*, éd. R. Tiedemann (1969), trad. J. Lacoste (Paris: Payot, 1982), 196-200 참조.

9. *I Corinthiens*(『코린토 신자들에게 보내는 첫째 서간』), XIII, 12 참조. "거울 안, 수수께끼(enigme)의 요소 안에서 (…)." 오늘날에는 전깃불 아래, 중앙 홀 뒤쪽, 애초의 위치와 정확히 반대편에서 ‹팔라도로›를 바라보기 때문에 이 모든 것은 사라졌다.

디디-위베르만은 불가타 성경에 등장하는 용어 per speculum in enigmate의 "수수께끼와 같은 거울"이라는 의미를 강조한다. 이 표현은 가톨릭 성경에서 "거울에 비친 모습처럼 어렴풋이(obscure) 보지만"으로 번역되어 있다.

10. 여러 저작에서 기호학자 퍼어스 (Charles Sanders Pierce)가 구분한 기호의 하나인 '지표'(indice)적 속성과 토마스 아퀴나스(Thomas Aquinas)의 '베스티지움』(vestigium)을 관련시킨 바 있는 조르주 디디-위베르만은 현대미술에서 발견할 수 있는 자국(l'empreinte)의 각별한 의미에 주목한다.『접촉의 닮음』(La Ressemblance par contact, 2008)을 참조하라.

11. 조르주 디디-위베르만은 여기서 신전, 교회, 성소를 의미하는 프랑스어 단어 temple 대신, 점괘를 읽던 고대의 점성가가 하늘이나 땅 위에 점성술 막대기로 선을 그어둔 공간을 뜻하는 라틴어 단어 templum을 사용한다. templum은 지도자들만 들어갈 수 있는 신성한 밭이나 숲을 뜻하는 그리스어 témenos (τέμενος)에서 유래한 말이다. témno는 '자르다'는 뜻을 가지고 있다. 따라서 templum을 만드는 일은 신성한 것과 세속적인 것 사이를 끊어내는 일이다.

12. *Deutéronome*(「신명기」), IV, 15. 디디-위베르만은 「신명기」 4:15의 히브리어 구절 təmūˈnāh(תְּמוּנָה)을 프랑스어 ressemblance(유사성)로 옮겼다. 불가타 성경은 이를 similitudinem(유사성)으로 번역하였다. 미국 신표준성경은 이를 form으로 옮기고, 가톨릭 성경 프랑스어 판본("Puisque vous n'avez vu aucune figure le jour où Yahweh vous parla du milieu du feu en Horeb, prenez bien garde à vos âmes")과 한국어 판본("주님께서 호렙 산 불 속에서 너희에게 말씀하시던 날, 너희는 어떤 형상도 보지 못하였으니, 매우 조심하여")은 형상(figure)으로 번역한다.

13. 아우구스티누스(saint Augustin), 베르나르 드 클레르보(saint Bernard), 페트루스 롬바르두스 (Pierre Lombard), 기타 등등에게서 이런 생각이 발견된다. 특히 P. Courcelle, "Tradition néoplatonicienne et traditions chrétiennes de la région de dissemblance", *Archives d'histoire doctrinale et littéraire du Moyen Âge*, XXXII, 1957, 5-23, et id., "Répertoire des textes relatifs à la région de dissemblance jusqu'au XIVe siècle", ibid., 23-34 참조.

14. 5세기 말~6세기 초에 활동했던

것으로 추정되는 신비주의 기독교 신학자. 사도행전에 등장하는 디오니시우스 아레오파기타와 구분하기 위해 '위'를 붙이게 되었다.『신명론』(De Divinis Nominibus),『신비신학』(De Mystica Theologia),『천상 위계론』(De Caelesti Hierarchia), 『교계 위계론』(De Ecclesiastica Hierarchia) 등의 저서가 있다. 디디-위베르만은 특히 『신비신학』에서 아레오파기타가 긍정신학, 상징신학과 구분한 부정신학의 논의를 참조한다.

15. 중세 성서 주해술은 히스토리아(historia, 이야기, 역사적 의미, 문자적 의미)를 해석하는 일일 뿐 아니라 알레고리아(allegoria), 트로폴로지아(tropologia, 비유적 해석), 아나고지아(anagogia, 신비적 해석)의 견지에서 성서의 영적 의미를 발견하는 일이다. 조르주 디디-위베르만은『프라 안젤리코: 비유사성과 형상화』, 특히 59~68에서 프라 안젤리코가 이 네 가지 견지에서 성서를 시각적 언어로 옮기고 있다고 주장한다. 디디-위베르만은 프라 안젤리코가 다만 성서의 에피소드-

이야기를 소묘했던 것이 아니라 논리적 시간을 넘어서는 성서의 진리(알레고리아)와 도덕적 덕성(트로폴로지아), 우리의 임박한 기대(아나고지아)를 산마르코의 벽화 안에 '비유사성'의 '형상'으로 현시했던 것으로 본다. 성서주해의 방식으로 프라 안젤리코는 보이지 않는 신, 부재하고 있는 신을 회화적으로(즉 물질적으로) 현전하게 한다.

16. Denys l'Aréopagite, *La Hiérarchie céleste*, XV, 2, 329 A-B, et XV, 7, 336 B-C, trad. M. de Gandillac (Paris: Le Cerf, 1970), 169 et 183. 『위 디오니시우스 전집』, 엄성옥 역(서울: 은성 출판사, 2007), 285, 291 참조. (번역은 번역자에 의해 수정됨).

17. Cf. E. Panofsky, *Abbot Suger on the Abbey Church of Saint-Denis and its Art Treasures* (Princeton: Princeton University Press, 1946); Trad. P. Bourdieu, "L'abbé Suger de Saint-Denis," *Architecture gothique et pensée scolastique* (Paris: Minuit, 1967), 7-65.

18. 항해자라는 뜻의 단어 navigateur는 교회의 중앙 홀을 뜻하는 nef라는 낱말과

공명한다. nef는 중세 시대 큰 배를 지칭하기도 했다.

19. 디디-위베르만은 『프라 안젤리코』, 『시간 앞에서』 등 미술사의 연대기적 방법론과 도상학적 이해 방식에 정면으로 문제를 제기하는 여러 다른 저작에서 피렌체 도미니칸 수도사 프라 안젤리코가 그린 벽화 ‹성스러운 대화›와 그 아래 대리석 모티프를 '시대착오'와 비유사성, 나아가 변증법적 이미지의 주요한 사례로 거론했다. 이 벽면의 색채와 모티프, 특히 붉은 얼룩 자국은 대리석과 마리아를 모방하면서도 모방하지 않는 패널(구역)로 윗부분의 구상적 부분과 함께 신성함을 현전하게 한다. 디디-위베르만은 이 패널들의 중요성에도 불구하고 프라 안젤리코의 벽화 이미지를 인쇄한 거의 모든 미술사 서적이 오직 패널 위쪽 이미지만을 책에 게재한다는 점을 지적한다. 비유사성의 장면, 이미지를 스스로 배제한다는 점에서 미술사 서적은 "회화를 배반"하는 것이다.

20. 그리자이유(Grisaille)는 단일 색조의 뉘앙스를 사용하여 명암을 드러내는 회화 기법을 뜻한다. 15세기에는 특히 대리석, 석조, 청동 등의 재질을 흉내 내려는 목적으로 사용되었다. 디디-위베르만은 "Grisaille," in *Vertigo*, 2002/1 (n° 23), 28-38에서 이제는 거의 사라진 회화 기법인 그리자이유 기법의 시각적이거나 인류학적 의의를 고찰했다. 그에 따르면 그리자이유는 단지 재질의 모방을 시도했을 뿐 아니라 역사의 유령을 드러내거나 분별할 수 없는 악몽의 세계를 드러내기도 하고 뛰어난 눈속임이나 숭고함을 드러내는 효과 등을 갖는다.

21. 디디-위베르만은 여기에서 종교의식을 행할 때 기름을 붓는 행위를 뜻하는 도유 의식의 몸짓이라는 표현을 사용한다. 도유 의식은 사물을 속(俗)의 영역에서 성(聖)의 영역으로 인도하는 행위로, 메시아는 기름 부어진 자를 뜻하기도 한다. 1장에서 디디-위베르만은 시나이산에서 모세가 신과 언약을 맺는 과정을 기록한 「탈출기」의 대목, 모세가 희생 제의로 얻은 피의 절반을 제단에 뿌리고 나머지 절반을 산에 오르지 않고 기다리는 백성들에게 뿌리는 대목을 언급하며 "나누는 도유 의식"이라는 표현을 사용했다.

디디-위베르만은 이 책의
2장에서는 이를 "붉은 빛 성유"라
지칭한다. 따라서 이 문장의
도유 의식의 몸짓이란 종교의식의
도유 의식일 뿐 아니라 부재하는
자를 갈구하는 백성 위로 피를
뿌리는 몸짓을 뜻하며, 프라
안젤리코가 산마르코 성당의
‹성스러운 대화› 벽화 아래 대리석
문양의 벽면에 붉은 물감을 뿌렸던
몸짓을 뜻한다.
22. Cf. G. Didi-Huberman, "La
dissemblance des figures selon
Fra Angelico", *Mélanges de l'École
française de Rome. Moyen Âge-Temps
modernes*, XCVIII (1986, 2), 709-
802 [Cf., depuis, Fra Angelico:
Dissemblance et figuration (Paris:
Flammarion, 1990), 17-111].

[도판5] 제임스 터렐, ‹블러드 러스트›, 1989, 설치.
파리 프로망 & 푸트만 갤러리, 1989년 11월. 사진 제공: 프로망 & 푸트만

3.　　색채 속을 걷기

시간이 흐른다. 정확하게 세어보자면 오백사십오 년이라는
시간이다. 인간은 이제 더는 신에 감사하며 교회 안을
거닐지 않는다. 인간은 이를 대신하여 미술 갤러리의 낯선
홀 안을 거닌다. 더는 사막을 거닐지 않으며 신비를
언급하는 엄격한 십계명을 따르지도 않는다. 대신 엄격한
형식으로 지어진, 신비함이 덜한 예술품 슈퍼마켓 속을
거닌다. 그러나 몇몇 사막 거주민들의 기호나 잔해가 여기에
전시되는 일이 일어나기도 한다. 바로 1977년 이래 '로덴
분화구'(Roden Crater)의 품속에 머물렀던 캘리포니아
출신 제임스 터렐(James Turrell)의 전시다. 로덴 분화구가
미국인들이 애리조나의 '채색된 사막'(Painted Desert)이라
부르는 곳의 가장자리에 있는 사화산이란 사실은
의미심장하다. 여기서 아주 멀리 떨어진 곳에서 걷고 있는
이가 있다. 이 자는 파리의 어느 앞마당 바닥에서 사막의
신호기 같은 무엇을 발견할 것이다. 또는 아마도 그 너머,
45평방미터의 작은 갤러리에서 텅 빈 장소의 경험과 같은

41

무엇을 발견할 수 있을 것이다.[1]

　　　이 작품과 만나는 매 순간은 세밀하게 기록되어야 할 것이다. 마치 그러한 접촉에 바쳐진 매 분초가, 지나온 사십여 년의 한 계절에 해당하기라도 하는 것처럼 말이다. 이는 마치 우리 시선의 시간을 이론화하거나 재발명하는 다른 방법과 같다. 이 작품에 이르려면 하나의 갑문과 두 개의 검은 커튼을 지나야 한다. 그래서 걷고 있는 자는 이미 자신이 더는 일상적이지 않은 공간 속에 있다는 것을 알고 있다. 이는 대단한 것을 아는 일이 아니다. 우리는 도처, 어느 감정평가사나 장관의 거처로 진입해 들어가기 위해서 혹은 마을 축제 놀이기구의 미로 속이나 신성한 장소, 섹스 숍, 잠수함, 이런저런 팔레 드 라 데쿠베르트(Palais de la Découverte)[2]의 시각적 흥밋거리 전시실에서 갑문과 이중문을 가로지르기 때문이다. 그러나 바로 여기 이곳 [터렐의 작품이 전시되어 있는 이곳]에는 법 규정, 음흉한 공간, 성사(聖事), 고백하기 어려운 이미지, 대서양 잠수, 과학의 경이로움이 존재하지 않을 것이다. 또는 이 모든 것이 뒤섞여 있을 것이다. 즉 변환되고, **흐릿해져 있고**, 어쩔 수 없는 상태로 있을 것이다. 무엇보다 절대적으로 간략화되어 있을 것이다. 단번에 경계를 정할 수 없을 것이다. 이 장소는 또한 비유사성의 운반자일 것이다.

42

따라서 걷고 있는 인간이 입장한다. 그는 우선 안개 입자
같은 것 안으로 들어선다. 마치 시간에 따라 바뀌어서
십 분 후에는 잊히고 말, 낯설고 마른 증기 같은 무엇 속으로.[3]
그러나 순간 걷고 있는 인간은 스스로 터너(J. M. William
Turner)의 수채화 속 길 잃은 신체, 녹아내린 신체 모양으로
흐릿해져가는 듯 느낀다. (…) 정확하게 정반대의 것이
그의 앞에 나타나고 있는 중임에도 불구하고. 빛을 내는
(그러나 암암리에 진홍색인) 직사각형, 사실임직하지 않게
선명한 윤곽을 지닌 작열하는 (그러나 제 작열에 **매여있는**)
직사각형이 나타난다. 그늘도 뉘앙스도 없는 절대적
정면성의 직사각형, 채색된 하나의 질량, 평면의 층위나
결(texture)의 변이를 분별할 눈의 희망을 완전하게 흩트리는
직사각형이 나타난다. '순수' 색채라고 그는 혼잣말을
한다. 그러나 무엇에 대한 순수란 말인가? 그리고 무엇으로
이루어졌는가? 지금으로서는 무엇에 대해서도 말해줄 수
없다. 정면-색채, 질량-색채가 있다. 이는 여하튼 하나의
구역이지만 벽 위에 걸려있는 듯 하기에 구역의 질료적
지위는 유예되어 버리기도 한다. 구역이 둔중하게 부유하고
있다고 말해보자.[도판5]

43

이는 눈속임인가? 일반적으로 눈속임은 다가가 보거나 방향을 바꾸어보면 드러나고 해소된다. 그러면 이제 어쩔 수 없는 환영이 아니라, 설명이 되거나 적어도 어디에 위치하는지 알 수 있는 환영에 관한 문제가 된다. 그러나 이곳에서는 이러한 일이 하나도 일어나지 않는다. 우리의 인간은 왼쪽으로 몇 발자국을 내딛고 이 순간 비스듬히 붉은 직사각형을 본다. 그는 시각성의 우회를 통해 붉은 직사각형을 이해하려고 시도해보는 셈이다. 그러나 모든 것은 더욱더 이상해지고 훨씬 더 불안을 불러일으키고 만다. (각 방향에서 간접 조명을 비추는 여기 세 개의 전기 스폿의 경우처럼) 비록 조명이 미미하더라도 하나의 오브제, '정상적인' 하나의 오브제의 표면에는 늘 스치는 빛이나 내리쬐고 있는 빛의 가시적 지표가 남아있다. 이곳에서는 이 모든 일이 전혀 일어나지 않는다는 것을 어떻게 이야기해야 할까? 유예된 대기의 색채, 그럼에도 거대한 조각상처럼 둔중한 색채, 눈은 이 색채에서 몇 센티미터 떨어진 곳에서 단지 **표면**만을 볼 뿐이다. 그러나 조명이 비춰진 막연한 표면이라 가정할 만한 빛의 기호는 여기 존재하지 않는다. 따라서 이 표면이란 막연한 것일 리도 없고 조명된 것일 리도 없지 않은가?

그렇다면 이 색채는 어디에서 비롯되는가? 이 색채의

초밀도의 물리학 원리는 어떤 것인가? 이 색채 뭉치의
무게는 얼마인가? 어떤 안료가 이 결을 만드는가? (이는
처음부터 강박적으로 제기되는 또 하나의 질문이다.)
그리고 안료가 존재하지 않는다면(누구도 이와 같은 강도의
안료를 본 적이 없기 때문이다), 이러한 색채를 가능하게
하고 발생시키는 실체란 도대체 무엇인가? 걷고 있는 사람은
정면의 **불투명한** 적색이 거의 광물적 장애물로 자기 앞에
주어지는 까닭을 이해하지 못한 채로 앞의 여러 질문에 얼마
동안 꼼짝 않고 붙들려 있게 될 것이다. (이 적색이 하나의
베일이 아니라면 말이다. 그러나 어떤 천이 그러한 밀도를
가질 수 있겠는가?) 그리고 이것은 광물적 장애물임에도 **빛을
내거나** 빛이 통과하도록 하는 믿기 힘든 힘을 체화하고
있다. 이 사람은 단지 손 하나를 뻗을 수 있는 거리에서
응시하지만 자신이 응시하고 있는 것을 온전하게 보고
있다고 느끼지 못한다. 응시하고 있는 것이 무엇인지 알고
있다고 느끼는 것은 더욱더 어려운 일이다.

그의 손만이 그의 불안을 덜어준다. 그러니 그는
마치 장님이 어떤 오브제 둘레를 탐색하듯 손을 올려본다.
그러나 그의 손은 떨린다. 그의 손은 표면 앞, 붉은 대기
속에 떠 있다. 자기 자신의 피부의 경계선을 찾는 데 실패한
상황에 처한 것마냥 새로운 불안함이 자리를 잡는다.[4] 그리고

45

여기에는 경계와 표면이 존재하지 않기에 손의 탐색으로
획득할 수 있는 것은 아무것도 없다. 눈은 그럼에도 계속
보고 있다. 이는 촉각과 시각의 분열이자 비극이다. 여기에는
또렷한 붉은색이 가득 차 있는 공백(vide)이 있을 뿐이다.
여기는 관객이 광인이 되었다고 가벼이 느끼기에 딱 알맞은
곳이다.

선명한 틀, 지워진 틀

틈새, 단지 틈새가 하나 있다. 벌어진 채로 있는 붉은 빛의
방이 있다. 그럼에도 불구하고 계속 **구역**을 이루지만,
또한 갑작스럽게 끝나며, 마치 벽처럼 수직적인 빛이 있다.
걷고 있는 사람은 모든 사물이 비워진 구멍, 대기의 색채로
가득 찬 구멍에 위협받을지 모른다. 이는 눈속임일까?
아닐 것이다. 눈은 일단 속으면 자신을 희생양으로 만든
환영을 설명하고 세세히 따지는 것으로 복수를 행하기
때문이다. 그런데 여기서 정확히 말해 눈은 속지 않았다. 눈은
새로이 본 것을 세세히 하거나 설명하기 위해 사용할 수
있는 것을 가지지 못 할 것이다. 눈은 **잃었고** 계속 그러한
상태로 있다. 눈이 틈새 앞에 있다는 것을 알아채는 것은
눈에 별다른 소용이 되지 않는다. 이에 따라 수수께끼는

변형되지만 머물러 있을 뿐 아니라 심지어 더욱 짙어진다.
이 일은 우선 시지각적 분리와 물리적 비분리를 단 하나의
장소에 엮어두는 끈질긴 역설 때문에 일어난다. 이를테면
붉은 구역이 내 앞에 놓인 개방부(ouverture)일 때,
앞(devant)은 내게 거리와 분리, 요약하면 정지를 지시한다.
다른 한편, **개방부**가 내게 지시하는 것은 공간적인 연속성,
간단히 말하자면 부름(appel)이다. 이에 따라 선명한 **틀**
(cadre tranchant)과 **지워진 틀**(cadre aboli)[5]의 역설이 자리를
잡는다. 이 지점을 잘 들여다보면 붉은 직사각형의 내측
가장자리가 살짝 강조되고 있다는 점을 알 수 있다—
이는 더 강렬한 빛 타래일까? 또는 외측 가장자리 위로
그늘이 강조된 탓일까? 이 사람이 자기 손을 사각형 절단

47

색채 속을 걷는 사람

지점에 놓는다면 거의 베듯 날카로운 예각으로 세밀히 비스듬하게 잘라낸 벽면을 발견할 것이다. 그러나 우리는 빛이 넘치는 방의 후방부—혹은 안쪽— 내측 벽면에서 모서리나 각도가 시지각적으로 사라진 상태라고 말하는 편이 더 정확할 것이기에 이 날카로운 절단은 절단이 폐기된 바탕[모서리나 각도가 사라진 상태의 바탕] 위에서만 확인된다. 이렇게 붉은 색채는 (구역으로서) 선명한 앞이고 (역시 구역의 효과로 가시적 경계를 박탈하는) 무한한 뒤편이다. 물리적 개방부는 난관을 만들어내는 반면 [후면의] 구체적 벽은 단지 무한한 벌어짐, 색채의 사막을 눈에 현시할 뿐이다.

그러므로 이것은 정말 별것 아닌 '오브제'가 자신의 비인칭적 시선으로 사람을 위협하고 있는 장면이다. 오브제에 내포된 아포리아를 통해서 말이다. 지평선은 앞에 있고 사막은 뒤쪽을 지나므로 오브제의 놀이는 지평선과 무한함을 전도시킨다. 이 방(pièce)은 실제로 멀리서 볼 때 정면에, 예리하게 모습을 갖춘 것으로 분별할 수 있다. 그러나 우리가 정말 위험을 감수하며 이 방에 가까이 다가가 색채에 얼굴을 들이댈 때 이 색채는 우리를 **색채의 장소** 안에 빠트리려 한다. 또한 벌어짐의 함정, 색채의 위험한 경계 없음, 색채의 부유(浮游), 카드뮴 옐로[6]의 먼지 속에서

우리를 덥석 붙잡으려 한다. 색채는 이렇게 우리의 시선을 잡아먹고, **앞쪽**을 **안쪽**으로 변형하며, **채색된 공간**을 폐기한다. 오브제는 가까움과 멈의 변증법으로 우리를 위협한다.

무한

우리는 동시대의 이러한 오브제에서 태고의 역설을 재발견하며 혼란을 경험한다. 엄격한 건축 프로그램—비록 이 프로그램은 가장 간단한 재료로 축소되었지만—의 틀 내에서 **무한을 현시할 것**을 요청했던 역설 말이다. **신전**(templum)이 고대 점복가가 **대기 안에** 정의한 구획된 공간이라면 제임스 터렐은 신전(temple) 건축가다. 고대 점복가는 시각적인 것의 징후, 임박함, 무한함이 일어나는 가시성의 장을 만들며, 관찰의 영역을 경계 짓기 위해 구획된 공간을 만든다.[7] 제임스 터렐은 신전 건축가다. 벌어진 것과 틀의 유희 및 멈과 가까움의 유희를 위한 장소, 관객의 거리 두기나 촉각적 탕진[8]을 위한 장소, **아우라**를 위한 장소를 재발명한다는 의미에서 그러하다. 제임스 터렐은 작열하며 연무를 내뿜는 오브제, 조용한 화산 활동에 능한 오브제를 건축한다. 발음된 명칭이 없는 입,

49

엄숙한 적색 직사각형으로 환원된 불붙은 수풀 같은 것들 말이다. 이는 색채 속을 걷는 인간이 자기 자신을 발견하는 작은 대성당들이다.

그러나 이들 대성당의 바닥에는 지금 문자 그대로 텅 빈 제단이 있다. 다시 말해 신성한 육체 하나 없이, 부재하는 자의 고유한 **이름조차 없이 텅 비어있다** — 전례 의식을 통해 신도들이 그 권위를 상상할 이름조차 없이. 그러므로 점복(占卜) 표면은 아무런 이야기도 하지 않을 것이다. 수풀은 어떤 기적도 만들어내지 않을 것이다. 수풀의 작열하는 성질은 사면(斜面)으로 절단된 틀 후면에 배치된 조그만 유색 네온의 결과물이다. 지성소는 **진짜** 비어있다. 이곳을 걷는 자는 신비롭기 그지없는 누구인가의 이름의 권위도 '경외'하지 않을 것이다. [러스트(lust)는 신학 용어에서 색욕, 나쁜 욕망을 지칭하므로] 종교적 아이러니를 쉽게 연상시키는 ‹블러드 러스트›(Blood Lust) 라는 작품 제목 이외에는 어떤 낱말도 각인되지 않을 것이다. 만일 성스러운 무엇이 재연(再演)되었다면 이는 우리가 공백 앞, 아니 비워짐(évidement) 앞에서 신격화에 가장 몰두한다는 명백한 사실을 알아채도록 우리에게 강요하기 위해서였을 것이다. 그러나 이는 중요한 아이러니다. 우리는 아이러니를 통해 대문자, 고유명사,

형이상학의 권위를 상실한 부재하는 자(l'absent)의 내재성에 다시 다가간다. 우리는 아이러니를 통해 부재하는 자의 형상성에 대한 드문 경험에 다가간다.

이를 위해서는 까다롭더라도 다음의 간단한 사실을 **밝히는** 것으로 충분할 것이다. 텅 빈 장소는 있는 그대로, 즉 가시적 오브제 전체가 사라진 채로 둔중하게 우리에게 모습을 드러낸다. 이를 위해 색채에 색채의 시각성, 무게, 단색 대기의 격렬함을 부여해야 했을 것이다. 색채의 속성이나 우발성이 아니라 색채의 실체적 가치와 주체로서의 가치 말이다. 우리와 정면으로 마주하고 있지만 구덩이며 현기증의 원칙으로 주어지는 일종의 단색 구역 아래에서 이 **부재에는 장소의 권능이 주어지고,** 장소에는 마치 꿈의 스크린처럼[9] 형상이라는 질료적 권능이 주어진다. 부재와 색채가 맺은 단순한 언약은 바로 이것이다. 그런데 이 역설은 시선의 정신적 긴장과 조응하는 빛의 물리적 놀이 안에서만 생겨난다. 눈 일반은 마치 개가 자신의 **뼈다귀를** 찾듯 조명을 받고 있는—따라서 눈에 보이는— 오브제를 찾는다. 그러나 여기에서 문제가 되는 것은 이제 **무엇도 조명하지 않는 빛, 그러므로 자신을** 시각적 실체로 **현시하는 빛**뿐이다. 빛은 이제 더는 오브제를 볼 수 있게 가시화하는 추상적인 성질이 아니다. 빛은 보기의 오브제

51

자체다. 구체적이나 역설적인 오브제. 터렐은 보기의
오브제를 묵직하게 하여 오브제의 역설을 배가한다.

부재에 장소의 권능을 부여하기

우리는 아마도 측면 벽을 향해 방향을 틀고 있는
스포트라이트가 아무것도 조명하지 않는다는 것을 알아챌
수 있을 것이다. 그러나 이 스포트라이트들은 예술 오브제의
전시가치에서 조명의 역할에 대한 비판적 알레고리
이상의 무엇이다. 이것들은 필수불가결한 물리적 지지대이자
차별적(différentiel) (따라서 결여의) 원칙이다. 여기에서
작품의 시각성 전체가 유희한다. 이는 시각성의 필연적 **역광**
(逆光)이다. 가변 저항기로 간단한 변이를 만들면 구역은
자취를 감추고, 사실적이고 일상적인 공간의 성격, 즉 당연한
각도를 갖춘 구멍이 다시 자신의 권리를 쉽게 회복한다.
안정성을 가정하는 정면성의 색채 안에 무상(Vergänglichkeit),
'덧없음'(éphémèreté)[10]이라는 강제적인 동시에 유약한
균형이 존재했던 것이리라. **보기**(voir)가 더는 "우리가 보고
있는 것을 잡아채는 일"을 의미하지 않는 순간은 하나의
괄호, 하나의 강렬한 시각적 괄호였을 뿐이리라. 이는
위 디오니시오스 아레오파기타나 훗날 마크 로스코(Mark

색채 속을 걷기

Rothko)가 의심할 바 없이 꿈꾸었던 것처럼, 정제되고
벌거벗겨진 하나의 형상이다. 이는 "깨어서 꾸는 꿈 상태의
일종의 내재성"[11]의 드문 경험이다. **보아야 할 질료**는
이 경험에서 오직 **장소의 환한 명백함**으로 존재하도록
축소된다. 텅 빈 장소로, 그러므로 권능을 지닌 장소로,
알려지지 않은 사물의 모태인 장소로. 이 경험은 우리들 꿈의
명백함만큼이나 역설적이고 강렬하며 격렬한 경험이다.

> 장소(코라, chôra)는 단지 (현실의) 감각이 전혀
> 동반하지 않는 일종의 혼종의 추론을 빌어서만
> 지각 가능할 뿐이다. 우리는 이를 겨우 믿을 수 있다.
> 모든 존재가 분명한 어떤 장소, 어디에서인가
> 분명하게 존재하고, 어떤 분명한 자리를 차지하고
> 있다는 점을 확신할 때 우리는 꿈속에서인듯
> 장소(코라), 분명 장소를 지각한다. 그러나 우리가
> 이처럼 일종의 꿈속에 있기에 우리는 모든 관찰을
> (…) 명료하게 구별할 수 없고 관찰한 것 중에서
> 무엇이 사실인지 말할 수 없다.[12]

이것이 우화가 여기 이 장소에 적합했던 까닭이다.

색채 속을 걷는 사람

1. 1989년 11월과 12월에 파리 프로멍 & 푸트멍 갤러리(galerie Froment & Putman)에서 열린 제임스 터렐의 전시회에 대한 것이다. 여기에서 내가 이 장에서 다루는 ⟨블러드 러스트⟩(1989)라는 대형 작품이 소개되었다. 따라서 문단 도입부의 오백사십오 년은 15세기 수도사 프라 안젤리코가 산마르코에 벽화를 남긴 이후 1989년 제임스 터렐의 전시회가 열린 시점까지의 시간을 뜻한다.

2. 발명, 발견품 전시 및 체험 학습을 제공하는 과학박물관.

3. 일반적으로 작품을 **가시적인** 것으로 만들고자 하고 가시적이기만 한 사진은 시간성을 전제하는 이와 같은 **시각적** 현상학의 모든 요소들을 어김없이 배제한다. ⟨팔라 도로⟩, 비잔틴 창문, 고딕 스테인드글라스의 경우에도 시각적 현상학을 고려해야 한다.

4. Cf. P. Schilder, *L'Image du corps* (1950), trad. F. Gantheret et P. Truffert (Paris: Gallimard, 1968), 106-107. "피부가 제공하는 감각에 관한 더 치밀한 분석이 이내 놀라운 발견에 이르고 있다.

온도에 대한 희미한 인상이 있다. 이는 여하간 열의 인상이다. 그러나 피부의 외부는 매끈하고 뚜렷한 표면처럼 느끼지 않는다. 이의 윤곽은 흐릿하다. 외부 세계와 신체 사이 뚜렷한 구분은 여기에 없다. 피부의 표면은 구분할 수 없이 가지고 있는 것 내에서 카츠(Alex Katz)가 공간적 색채라고 부른 것에 비교될 수 있다(공간적 색채는 사물과 정의된 관계를 갖지 않고 공간 내에 부유한다)."

5. 자르다, 베다 등의 의미로 번역 가능한 동사 trancher는 이 책에서 중요한 의미를 가진다. 첫 번째 절에서 디디-위베르만은 부재하는 자와 모세의 민족이 맺었던 "l'alliance tranchée"(베어진 언약)을 언급한 바 있다. 부재하는 자와 사막의 민족은 신체의 살점을 포함하여 무엇인가를 공제하고 비우는 의식을 통해 언약을 맺었기에 이들 언약은 선명한(tranchée) 언약인 동시에 '베어낸'(tranchée) 언약이다. 이 절에서는 잘라내며 벌어짐을 만들고 시지각적 '분리'를 만드는 틀을 "날이 선 예리한 틀"(le cadre tranchant)로 명명했다. 그러나

54

역설적으로 터렐의 작업에서
이 선명한 틀은 틀 안과 밖을
선명하게 구분하지 못하므로
지워진 틀, 폐기된 틀이기도 하다.

6. 그러나 터렐이 자신의 빛을
내는 방 내부를 칠하기 위해
사용한 것은 (가장 강렬한) 티타늄
백색이다.

7. 이외에도 제임스 터렐은 정확히
말하자면 '하늘의 구획'이라
말할 수 있는 여러 개의 '스카이
피스'(Sky Pieces)를 제작했다.
이들 중 하나는 바레즈(Varèse)의
판자 디 비우모(Panza di Biumo)
컬렉션 속에 있다. 뉴욕의
P.S.1에 다른 하나가 있다. 로덴
분화구의 대형 프로젝트에서는
화산 분화구 자체가 하늘의
구획으로 이용된다.

8. 촉각적 탕진(perdition haptique).
디디-위베르만은 위에서 개방부
앞에서 거리를 두고 바라보는
관객을 상상하는 동시에 개방부,
즉 틈이 관객을 안쪽으로
잡아끈다는 점을 강조했다.
여기에서는 다시 이 이끌림을
'촉각적 탕진'이라고 칭하고
있다. 그런데 종교적 의미에서
perdition은 원죄에 의해 구원의
길에서 멀어진 존재가 처한 상황을
일컫는다.

9. Cf. B. D. Lewin, "Le sommeil, la
bouche et l'écran du rêve"(1949),
trad. J. -B. Pontalis, *Nouvelle Revue
de psychanalyse*, n° 5 (1972): 211-223.

10. Cf. S. Freud, "Éphémère
destinée"(1915), trad. coll. dirigée
par J. Laplanche, *Résultats, idées,
problèmes, I. 1890-1920* (Paris: PUF,
1984), 233-236.
프로이트는 자아와 오브제를
향하는 사랑과 리비도의 운동 및
애도의 문제를 다루는 짧은 글에서
사랑하는 대상의 상실, 덧없음의
속성이 아름다움의 가치를
훼손하지 않는다고 적고 있다.

11. 제임스 터렐 자신의 표현이다.

12. Platon, *Timée*, 52 b-c, trad. A.
Rivaud (Paris: Les belles Lettres,
1925), 171. 플라톤, 『티마이오스』,
김영균·박종현 옮김, 서광사, 2000.

55

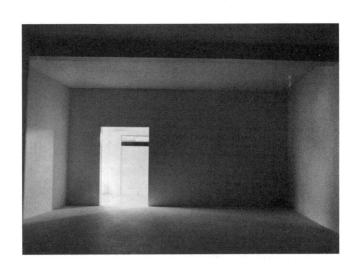

[도판6] 멘도타 호텔 내부: 아틀리에 공간,
오션 파크(캘리포니아), 1970~1972년경. 사진: 제임스 터렐

4. 간격 속을 걷기

실제로 지나간 시간의 꿈이 우리에게 선사했던 무엇인가를
깨어있는 상태로 되찾으려면 우리는 우화를 축조해야 한다.
우화를 항구적으로 다시 축조해야 한다. 설령 '데카르트적'
사유라 하더라도 사유란 지나간 시간의 꿈과 [깨어있는
상태의] 구축 사이의 관계에 스스로 몰두하며 작용한다.[1]
꿈은 언제나 **지나간 시간**(autrefois)[2]이기 때문이다. 지나간
시간으로서의 꿈은 우리에게 장소에 관한 놀라운 명백함을
선사했다. 그러나 깨어남은 우리 잠의 질료, 신체적 질료가
앞서 구성한 장소의 명백함을 우리에게서 재빨리 앗아간다.
단 한 번에 [때때로 반복되는 **한 번**(une fois), 고질적인
형이상학적 경향이 하나의 기원, 하나의 절대적 원천이라
명명하고자 했던 **옛날**(une fois)] 주어진 모든 것, 망각이라는
우리 자신의 또 다른 질료가 이 모든 것을 다시 취하고
재주조한다. 코라에 관한 플라톤적 우화는 강요된 장소
망각의 역설적 기억을 자기 방식으로 축조하는 것과 하등
다르지 않다.

57

들여다보기: 간격의 시각적 권능을 축조하기

제임스 터렐이 지은 것이 겨냥하고 있는 것 역시 이 놀이와
기억, 우화다. 터렐은 스물세 살이었을 때 구체적 장소를
이용해 작업을 시작했다. 장소를 비우고, 다시 폐쇄하고,
마지막에는 이 장소에 공간성과 명도의 조건을 새로
구축하곤 했다. 차츰차츰 객관적 공간이 손을 댄 장소,
'벌어진' 장소로 변형될 수 있도록 말이다. 이 장소는 평범한
길의 모퉁이에 있는 캘리포니아의 상투적인 호텔로,
잠시 머무는 거주지와 같은 곳이었다. 터렐은 공간, 빛,
색채가 만들어내는 가상성의 모든 영역을 탐구하기 위해
이곳에서 6년 가까이 머물며 자고 꿈을 꾸려고 마음먹었다.
그러나 우선 한 칸 한 칸을 비우고 공간에서 공간의 평소
기능을 제거하여 **사적 장소, 텅 빈 장소**로 만들어야 했다(이
장소가 우화의 중심인물임을 상기하자). 그런데 터렐은
이후에도 장소를 선택할 때(즉 장소를 재구성하거나
재-'픽션화'하기 위해 공간을 선택할 때) 계속 이 특징에
주목했다. 터렐은 "나의 관심을 끄는 것은 이 장소들이
자신의 기능을 잃은(devoid, 헐벗은, 비워진) 공적
장소들이라는 점"[3]이라고 말한다. 따라서 터렐은 우선 각
칸의 모든 오브제와 벽의 색채 전부를 제거하고, 특히 도로

58

쪽 모든 개방부를 폐쇄하며 작업을 시작했다. 마치 이 낡은 호텔은 이제 다만 잠과 꿈의 중정(中庭)이 되기에 알맞은 장소인 듯했다. 이곳은 폐쇄된 순수한 상자가 되었다. 이는 아마 '일상 현실의 감각이 전혀 미치지 않는 혼종의 공간'을 재발명하는 일일 것이다. 특히 장소에 거주하고 장소를 명명하는 오브제나 기능을 경유해서만 장소가 존재할 수 있을 것이라는 일상 현실의 감각 같은 것 말이다.[4] [도판 6~10]

그러므로 공간은 시선 자체에 관여하는 후퇴와 임박함의 장소가 되기 위해 자신을 비웠다. 터렐이 이야기하듯, **들여다보기**(a looking into)는 오브제를 쫓는 모든 시선(a looking at)의 반대편에 있다.[5] **백색 장소**가 되었다는 말로 비워진 공간을 표현할 수 있을지도 모르겠다. 색채상 백색일 뿐만 아니라 특히 '빈 곳'(blank)이라는 의미에서 '백지의'(blanc) 장소다. 이 의미는 단순 색채나, 색채의 단순 제거와 무관하며 **간격 두기**(espacement) 일반, 침묵, 인적 없음, 결정적 누락과 관련된다. 이곳은 순전한 가상성과 관련된 곳이다. 이런 의미에서 보자면 터렐의 욕망은 사소한 공간—다시 말하자면 분별해야 하고 알아보거나 명명해야 할 가시적인 바가 존재하고 있는 공간들—을 해체하여 이로부터 **빛을 발하는 간격이라는 순전하고 간단한 시각적 권능**을 끄집어내려는 것이다. 이는

59

색채 속을 걷는 사람

관객이 자신들이 즉각적으로 '오브제'라 명명할 수 있고
즉각적으로 '가시적인 것'으로 위치시킬 수 있는 것에서
멀어지도록[자리를 비우도록] 만드는 일을 뜻하기도 한다.
관객이 '작품으로 가득 찬' 예술적 공간을 방문하고,
공간을 느끼고 지각할 수 있도록 일상적 조건을 제공하는
모든 것, 부모처럼 구는 이 모든 것에서 관객을 떼어 내놓기.
터렐의 작품은 종종 **울타리**를 치거나 박탈의 행위를
강제하며 시작된다. 그러나 이 행위의 목적은 언제나 빛을
내며 자신을 방출하고, 마침내 **열림**의 행위로 나아가는
경험을 선사하는 일과 관련된다.

백색 꿈과 경계의 물러섬

이 행위는 어마어마하게 확대되거나 뒤바뀐 자리에서, 꿈의
이미지나 오브제가 아니라 꿈의 장소를 향하는 관객의
시선을 **열기** 위해 눈꺼풀을 **닫는** 내밀한 행위와 같을
것이다. 눈꺼풀을 닫는 일은 여기에서 모든 외양의 가시성을
빼앗거나 '귀먹게 하는' 행위다—'귀먹게 하다'라는 뜻의
영어 단어 deaden은 죽음과 연루된 단어의 백색 음색으로
인해 훨씬 아름답다.[6] 그리고 이 행위는 불안에 물든 시선을
오브제와 평면이 제거된 지각의 장으로 데려가는 일이다.

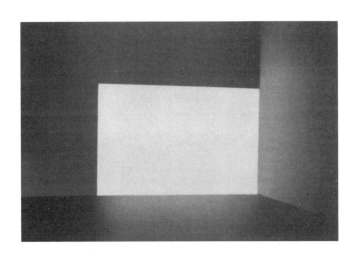

[도판7] 제임스 터렐, <애시비>(Ashby), 1967, 제논 프로젝션,
멘도타 호텔 설치, 오션 파크(캘리포니아), 1968. 사진: 제임스 터렐

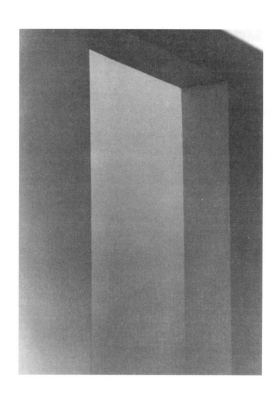

[도판8] 멘도타 호텔 내부: 출입구 없음, 오션 파크(캘리포니아),
1970~1972년경. 사진: 제임스 터렐

이 지각의 장에서 빛은 너무나 무겁고 동질적이며 원천
없이 강렬하기에, 장소 전체의 촉각적이며 단단한 실체와
같은 것이 될 것이다. 이러한 까닭에 꿈은 이곳에서
(돌이켜낸) 암시나 은유가 아니라 (망각의) 모태이자
패러다임으로 제시된다. 여기에서 중요한 것은 결코 몽환적
이미지의 문제가 아니다. 다시 반복해서 말하자면, 이 장소에
'형상' 없는 형성성의 절대적으로 **가상적인** 기초 권능을
부여하는 일만이 중요한 문제가 될 것이다.

실제로 어떠했는지 우리가 늘 잊어버리고 마는 꿈,
그 꿈은 우리 안에서 장소의 전능함으로 공명한다. 어쨌거나
나는 『티마이오스』(Timaeos)에 등장하는 플라톤적 우화에
관한 이야기를 하려한다.[7] 우리는 꿈에서 일어났던 일을
더는 알지 못한다. 이 때문에 장소의 권능이 우리에게
강제된다. [꿈속에서는] 구름에서 떨어지고 하늘로 날아오르는
일이 같은 움직임으로 일어날 수 있을 것이다. 이 때문에
우리는 꿈 전부를 불안과 유사한 것으로 바꾸는 심원한
존재론적 가치를 통해 꿈에서 **장소를 만들어냈을 것이다.**[8]
그런데 바로 이 장소, 플라톤이 "지지대-장소"(lieu-support),
"유모-장소"(lieu-nourrice)[9]라 부르는 이 장소는 경계의
물러섬이자 연장(extension) 측정의 전적인 불가능함
속에서야 우리에게 도래한다.

63

우리는 근본적으로 어디에서, 어디에서부터
꿈꾸는가? 자신들의 눈앞 혹은 눈 뒤에서 꿈꾼다고 믿는
이들이 있다. 자신들 입의 구멍 속에서 혹은 자신의 피부와
어떤 베일의 틈에서 꿈꾼다고 믿는 이들도 있다.[10] 많은
이들은 이내 평평해질, 미미하게 오목한 공간에서 꿈꾼다.
누구나 자신들의 **경계선 밖에서** 자신들의 신체 기관을
재조직한다. 그리고 누구나 자기 고유 신체의 기능을
항구적으로 위반하기 위해 자기 모어(母語)의 기표를
사용한다. 모어의 기표를 기구처럼 사용하여 자기 신체를
수정하거나 자신의 살에 새 생명을 준다. 그러므로
전신 건강 염려증 장애가 야기하는 곤란함 속에서 유기체는
유희하는 공간이 되며 척도는 위치를 바꾸어 전도되고,
작은 것은 큰 것을 잡아먹고 크기는 공통의 의미작용
전체를 상실한다.[11] 그러나 순수한 충족의 **구역**만을
제공하려는 꿈, 내용 없는 '백지의'(blanc, blank) 꿈도
존재한다. 또는 우리가 거의 기억하지 못하는 모든 꿈
내부의 어디, 무엇 역시 존재한다. 순수한 지지대, 순수한
가상성으로 인해 우리는 다시 한번 코라의 전능함을
떠올린다.[12]

간격 속을 걷기

[도판9] 제임스 터렐, ‹톨린›(Tollyn), 1967, 제논 프로젝션,
멘도타 호텔 설치. 오션 파크(캘리포니아), 1968. 사진 제임스 터렐

[도판10] 제임스 터렐, ‹멘도타 두절›(Mendota Stoppages),
1969~1974, 설치 단계 다중 전시. 사진 제임스 터렐

장소가 우리에게 부재할 때

이러한 일은—이 **어디**는—정말 존재하는가? 우리는 이를
알 수 있는 기회를 갖지 못했다. 우리에게 주어진 것은
다만 이를 잊는 일이기 때문이다(이 **어디**는 심리적으로
관찰되는 것이 아니라 메타심리학적으로 구축된다).
우리는 어떻게 눈을 열고 이러한 장소의 위력을 실험할 수
있을까?[13] 어떻게 장소의 위력에서 부재의 결실을 맺고,
이 결실로 작업(l'ouvrage)이자 벌어짐(l'ouverture)을 만들
수 있을까? 화가, 조각가, 건축가는 사물을 지워버릴
정도로 사물에 시각적 공간의 작업을 행하며 아마도 그러한
질문을 만들어내고 있을 것이다. 우리가 알고 있다시피
레오나르도 다빈치는 안개 속에서 보이는 사물에 관해,
그리고 사물의 지지대로서의 안개 그 자체에 관해 질문하는
것을 즐겼다. 그는 가시적 세계의 각 단편에서 멀리 물러서는
무한을 보았다. 그는 대기의 색채 자체에 관해 답할 수
있는지 물었다. 그래서 그는 원근법 그 자체를 **지움의 법칙**
(loi d'effacement)에 종속시켰다.[14]

　　　[존재하고 있는] 시각적 작품을 생산하는 일은 장소의
위력으로 되돌아가는 일이다. 가시적 사물을 우리에게
부재[로 경험]**하게 하는 장소의 그러한 위력을 따르는 일이다.**

67

주다, 생산하다, 방출하다는 다의적 의미에서, 그러나 동시에
또한 양보하는 행위, 장소가 가진 비우는 힘을 받아들이는
행위라는 다의적 의미에서 yield라는 낱말을 좋아하는
제임스 터렐은 의심할 여지없이 같은 길을 좇아 걷고 있다.[15]

1. Cf. J. -L. Nancy, "Mundus est fabula", dans *Ego Sum* (Paris, Flammarion, 1979), 95-127. 이 텍스트는 데카르트가 코기토(cogito)의 구축 자체를 헌사한 '우화적 법칙'을 보여준다.

2. 조르주 디디-위베르만은 위험의 순간 섬광처럼 등장하는 변증법적 이미지로서의 이미지에 대한 사유를 개진할 때 언제나 발터 벤야민의 역사철학을 참조한다. 벤야민은 독일 낭만주의, 유대 메시아주의, 마르크스주의라는 외양상 이질적인 세 사유의 역사 개념을 경유하고 극복하며 독창적인 역사의 사유를 개진한「역사철학테제」(1940)를 남겼다(프랑스에서 이 원고는 벤야민 사후 번역되어 1947년 『현대』(Les Temps Modernes)지에 처음 게재되었다). 역사는 "균질적이고 공허한 시간"이 아니라 '현재 시간(Jetztzeit)'으로 충만한 시간이라는 주장을 포함하는 이 짧은 글을 통해 벤야민은 선형적 진화주의, 역사주의의 역사와 구분되는 역사 개념을 제안한다. 정지 상태의 변증법이라 칭하는 '변증법적 이미지'란 '지나간 시간'(das Gewesene)이 '현재 시간'(여러 프랑스 연구자들은 이 단어를 각각 à-présent, Maintenant, temps actuel 등으로 옮긴다)에 순간적으로 기입되는 방식이다.

3. C. Adcock, *James Turrell. The Art of Light and Space* (Berkeley-Los Angeles, University of California Press, 1990), 196에서 인용됨.

4. 우리가 **식당**(salle **à manger**)이라고 말하는 방식, 또는 **예술** 갤러리(galerie **d'art**)라고 말하는 방식이 그러한 사례다. 이 시기 동안 터렐은 분명 이러한 이유로 뉴욕 카스텔리(Castelli)처럼, 아무리 권위 있는 곳이더라도 예술 갤러리에서 전시하는 것을 포기했을 것이다.(cf. *ibid.*, 87-88) '예술 갤러리'라는 표현 자체는 이미 범위와 기능을 전제하며, 전제된 범위와 기능이 발견해야 할 장소의 모든 경험에 ('믿어지지 않는'이라고 나는 주장하고 싶은데) 장애물을 만들어버리기 때문이다.

5. *Ibid.*, 36에서 인용됨.

6. 제임스 터렐은 아주 일찍 시각에 관한 실험 심리학에서 사용된 간츠펠트[Ganzfeld: 전체 시야(감각 박탈)]의 개념에 깊은 흥미를 보였다. 이는 오브제 없는

간격 속을 걷기

절대적으로 동질적인 장이며 시각장(場)의 주변 전체를 차지하고 있는 장이다. 빛이 주체에게 점차 자신의 대기, 이내 질량과 밀도, 마침내 촉각성을 강요하는 경험이 간츠펠트의 경험이다.

7. P. Fédida, "Théorie des lieux", *Psychanalyse à l'université*, XIV, n° 53(1989): 3-14, et n° 56, 3-18의 논의를 따랐다.

8. Cf. L. Binswanger, "Le rêve et l'existence"(1930), trad. J. Verdeaux et R. Khun, *Introduction à l'analyse existentielle* (Paris: Minuit, 1971), 199-225(특히 199-202 et 224).

9. Platon, Timée, 49 a, trad. cit., 167. "(…) 이는[코라는] 모든 생성의 수용소(hypodoche)이며 젖먹이다."

10. Cf. B.D. Lewin, "Le sommeil, la bouche et l'écran du rêve"(1949), trad. J.-B. Pontallis, *Nouvelle Revue de psychanalyse*, n° 5 (1972): 216-219.

11. Cf. S. Freud, "Complément métapsychologique à la théorie du rêve"(1915), trad. J. Laplanche et J.-B. Pontalis, *Métapsychologie* (Paris: Gallimard, 1968), 127. P; Fédida, "L'hypocondrie du rêve", *Nouvelle Revue de psychanalyse*, n° 5 (1972): 225-238.

12. '백색 꿈'(blank)의 임상을 발전시키는 B. D. Lewin, "Le sommeil, la bouche et l'écran du rêve", art. cit., 201-215 참조.

13. 작품(œuvre)은 완성되지 않은, 진행 중인 작업(œuvrer. 동사)이며 작업(ouvrage)은 열림을 만드는 일[ouvr(ir)-age]이다.

14. Cf. Léonard de Vinci, *Traité de la peinture*, trad. A. Chastel et R. Klein (Paris: Berger-Levrault, 1987), 290("안개 속 사물의 광경"). 281("그러나 내 눈에 색조의 다변성은 연속적인 표면 위에서 무한한 것으로, 그 자체로는 무한히 분할 가능한 것으로 보인다"), 201-204("대기의 색채"에 관하여), 186과 201("색채 원근법", "선형 원근법"과 구분되는 "소실 원근법" 또는 "prospettiva di spedizione"(환송 원근법)에 관하여). 레오나르도 다 빈치, 『회화론』,『레오나르도 다 빈치 노트북』, 김인선·손희경·오세원·이상희·이승헌·이완기·이홍관·전성의 옮김(서울: 루비박스, 2014). 레오나르도 다빈치는 186쪽에서 원근법의 세 가지 종류가 축소를

색채 속을 걷는 사람

사용하는 선형 원근법, 명암을
사용하는 색채 원근법, 선명함과
흐릿함의 차이를 사용하는
소실 원근법이라고 적고 있다.
대기 원근법은 색채 원근법과 소실
원근법의 '지움의 법칙'에 따라
사물을 나타내는 것이다. 동시에
대기는 고유의 색을 가지지 않는다.
대기의 색채는 배경과 거리의
조건에 따라 결정된다. 다빈치는
사물의 색채뿐 아니라 대기의
색채가 '지워지는' 조건에 대해
설명한다.

15. 제임스 터렐은 〈최초의 빛〉(First
Light, 1989)을 위한 데생에
'Yield'라는 제목을 붙였다.

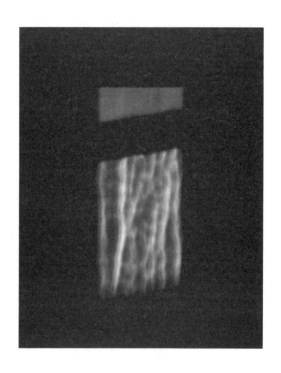

[도판11] 제임스 터렐, <멘도타 두절>(Mendota Stoppages), 1969~1974.
흑백 폴라로이드, 패서디나, E. & M. 보츠(Wortz) 컬렉션. 사진 제임스 터렐

‹아웃사이드 인›: 기슭의 작품

우리는 옛 우화에서 장소의 텅 빔을 만드는 힘이 폭력적
위험과 미묘한 균형으로 만들어진 단순성이라는 것을 배웠다.[1]
이 단순성은 지어지는 것이고 리듬을 띠며 정련되는 것이다.

　　　텅 빈 장소는 무엇도 존재할 리 없는 단순한 장소가
아니다. 부재의 시각적 명백함을 제공하려면 최소치의
상징적 언약 혹은 언약의 허구가 필요하다—어떤 의미에서
이는 같은 문제다. 무한을 현시하려면 최소치의 건축, 즉
모서리와 칸막이, 가장자리의 기예가 필요하다. 이 모든
것이 모순된 사물 사이에서 [일어나는] 일종의 변증법, 놀이,
만남을 가정한다. 리듬에 맞추어 경계선 끝에서 끝으로
이어지거나 서로를 압축하거나, 전치하거나, 혹은 이 모든
것이거나 하는 일들.

75

방에서 작품으로

제임스 터렐은 이미 멘도타 호텔의 첫 경험에서
[작품(work)이라 할] 피에스(piece)의 개념과 [방(room),
스튜디오(studio)라 할] 피에스의 개념을 연결하며 작업했다.
그러나 낮의 끝을 밤의 기슭에 잇고, 깨어남을 잠의
기슭에 잇는 동안 금세 리듬에 대한 요구가 나타났다. 따라서
터렐은 다시 벌어짐의 유희를 설계했고, 물러선 공간이
바깥의 빛을 만나게 되었다. 이후 내부는 외부와 유희했다.
인공조명—예를 들어 '모서리 프로젝션'(Cross Corner
Projections)이라 명명된 피에스의 조명—은 자연조명—
⟨멘도타 두절⟩(Mendota Stoppages)의 조명—과 유희를
벌였다. 또한 건축적으로 고정된 모서리는 거리 통행의
분위기를 사용하는 빛 궤적의 불확실한 유동성과 유희를
벌였다.[도판11~13]

그래서 터렐의 작품은 극단적 단순성이 일반적으로
추측할 수 있는 지점들을 제시함에도 불구하고 결코
즉각적이지 않다. 이는 우선 작품이 **시간을 소요하기**
때문이다. 우리의 친근한 가시적 공간의 여지가 기화되고
말 시간, 고요한 밀도와 시각적 장소의 권능이 자신을
내려놓을 시간 말이다. 이어서 이는 작품의 단순성이

76

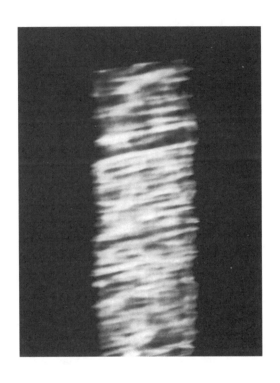

[도판12] 제임스 터렐, ‹멘도타 두절›(Mendota Stoppages), 1969~1974.
흑백 폴라로이드. 패서디나, E. & M. 보츠(Wortz) 컬렉션. 사진 제임스 터렐

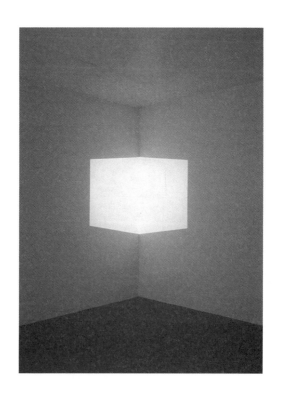

[도판13] 제임스 터렐, <에이프럼-프로토>(Afrum-proto), 1967, 석영 할로겐 프로젝션.
패서디나. 마이클 & 지니 클라인 컬렉션. 사진: W. 실버먼(Silverman)

적어도 두 사물, 서로 상충되고 상호 침투하는 두 사물 사이의 관계와 한결같이 유희를 벌이고 있기 때문이다. 언제나 **작품은 가장자리에 자리를 튼다.** 그늘과 빛, 직접 조명과 간접 조명, 내부 공간과 외부 공간, 시각적 성질과 촉각적 성질의 기슭에 자리를 튼다. 그리고 극단적으로 유동적이며 연결된(articulé) 작업과—솔 르윗(Sol LeWitt)이 연필 자국을 가지고 음악적 푸가의 형식을 띠는 결의론(決疑論)[2]을 만든다면 터렐은 종종 빛을 가지고 같은 일을 하기 때문이다[3]—극단적 단위의 분할 불가능한, 어떤 의미에서는 둔중한 결과물의 기슭에 자리를 튼다.

　　터렐이 지은 것 그리고 내가 신전이라 명명했던 것을 터렐을 좇아 좀 더 간단히 '보기의 방'(Viewing chambers), 보는 방[혹은 눈에 띄는 방], 또는 점술의 방이라 명명할 수 있을 것이다. 이 방 안에서 보기의 경험은 보기 고유의 드러내는 작용으로 주어진다(이는 발레리적 관객이 아름다운 영혼으로 상상했던 것처럼 우리는 우리가 보고 있는 것을 안다거나 우리가 지금 보고 있는 우리를 본다는 것을 뜻하지 않는다).[4] 이 방들은 (평면적, 체적량적, 색채적 요소들의 특별히 복합적이고 미묘한 연결인) **가장자리의 작용이 장소를 지어내는** 건축물이다. **보기가 일어나는 장소가 지어진다.** 이는 보기가 드문 경험이 되게

79

하려는 일, 보기 자체가 하나의 경계가 되게 하려는 일이다.
터렐은 이집트 피라미드를 좋아하지만 피라미드가
닫힌 죽음의 공간과 완전한 형식을 제공하기 때문에
좋아하는 것은 아니다. 터렐은 외부 조명, 태양 광선이
파라오의 얼굴을 비추기 위해 우물 바닥까지 들어오는 낯선
순간이 완전한 형식을 갖춘 죽음의 울타리로 인해
가능해지기 때문에 이를 좋아한다.[5] 그래서 터렐은 마지노선
벙커 역시 좋아하는데, 벙커는 늘 날 선 선견지명과
불안의 변증법에 따라 안으로 물러나기 위해서 또 동시에
밖을 보기 위해서 언제나 "가장자리에서"[6] 만들어진
장소들이기 때문이다.

'보기의 방': 보기가 일어나는 장소를 구축하기

우리가 앞으로 좀 더 나아갈수록 장소는 간단한 공간적
연장의 관념에 따라 정의되는 경향에서 멀어진다. 우리는
이를 알고 있다. 찾고 있던 장소가 하나의 관념이 아니라
가장자리의 시선에 대한 시간화된 감각적 경험이 되는 일,
이 일이 조금씩 수면에 모습을 드러낸다. 예를 들어
제임스 터렐의 〈아웃사이드 인〉(Outside In)[도판14]이라는
웅변적 제목이 붙은 건축 프로젝트와 같은 '보기의 방'은

80

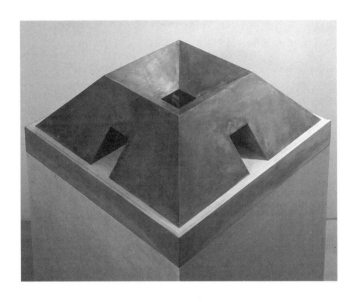

[도판14] 제임스 터렐, ‹아웃사이드 인›(Outside In),
1989, 석고, 나무 모형, 작가 소장. 사진 D. R.

우리가 **경계선**이라고 명명할 수 있을 시각적 경험을 위해
모서리 체계를 구축한다. 이것은 **보기 위한 시간**의 현상학
안에서 경계가 구성되는 경계-경험(expériences-limites)이고,
스스로 **있는 그대로의 장소**를 조금씩 구축하러 오게 될
시간이다. 로마의 판테온은 의례 행진에 필수적인 시간 동안
인간을 조각하늘의 눈[7] 아래 놓아둔다. 터렐의 건축물이
신전과 친족 관계를 맺는 것은 이 때문이다. 이 의례적
시간, 과거의 인간이 신도들에게 강요했던 이 시간이
여기에서는 기다려야 할 단순하고 자유로운 제안이 된다.
응시의 오브제가 자신의 눈부신 가능성의 조건으로
되돌아가는 것을 **시간 속에서** 기다리기 그리고 **응시하기**.
그래서 빛은 장소가 되고, 장소는 하나의 실체가 된다.
우리 신체는 사로잡는 어루만짐이나 미풍을 경험하기 위해
이를 가로지른다. 일반적으로는 우리 **앞에** 존재하는
보기의 오브제가 우리가 **안에** 있는 보기의 장소가 된다.
그래서 이 장소는 순전하고 신비로운 빛의 촉각적
성질로서만 자신을 드러낸다.[8]

 응시하기, 시간, 만지기. 따라서 이 작품은 단지 '예술'
오브제를 가정하고 소환하는 것에 그치지 않고 하나의
주체를 가정하고 소환한다. 작품의 장소는 우리가 깨어나는
구축된 장소와 우리가 망각하는 코라-장소 사이를 옮아가며

82

떠돈다. 우리는 이 구축된 장소를 구체적으로 가로지르고,
코라-장소에 우리 실존의 커다란 부분을 의지한다. 동시에
우리 실존의 부분은 여기 코라-장소에서 뒤척인다. 이것이
바로 **경계선** 작품의 참된 특징이다. 우리 자신의 의지에
반하여 경계선의 특징이 우리에게 **스며든다**. 터렐의 '보기의
방'은 실제 거대한 **암실**(camerae obscurae)이다. 이 때문에
이 방들은 눈의 은유로 기능하는 듯하다. 그러나 지각하는 눈
그 자체는 (터렐의 설명 대부분이 무엇을 이야기하건, 터렐이
개인적으로 가끔 그에 관해 무엇을 이야기하건) 이 모든
시간적 작업의 근본적 목표가 아니다. 게슈탈트, 형태심리학의
모든 경험이 그들의 방식으로 구속하는 지각의 눈은 가시적
공간과 각각(자기 고유의 욕망과 고유의 기억, 고유의 망각에
따라, 또한 자기 고유 신체와 고유의 운명에 따라, 장소에서
사유하고 꿈꾸며 깨어나는 각자)을 위해 작품이 구성하게 될
시각적 장소 사이의 인터페이스일 뿐이다.

　　　이러한 이유로 장소의 작업을 있는 그대로
이해하려면 지각의 (심리학이 아니라) 현상학으로 눈길을
돌리는 것에서 시작해야 한다. 지각 효과의 마법을 설명하는
것이 아니라 더는 효과의 질서에 절대 속하지 않는 것을
함축하려 시도할 사유를 향해 눈길을 돌려야 한다.
즉 장소에 자신을 여는 하나의 존재, 하나의 주체를 향해.

83

자신의 공간성에 경계선을 긋는 가시적 형태 너머에서 시각적 장소를 사유해야 한다. 게다가 우리는 꿈속에서 눈을 모두 감고 응시하므로 눈 너머에서 응시를 사유해야 한다.

밤의 경험

다음의 글은 왜 **깨어나는 시선**의 현상학이 다만 **밤의 시각적 경험**과 함께 시작될 수 있는지에 관한 글이다.

> (…) 분명하고 뚜렷한 대상 세계가 없어질 때 자기 세계에서 도려내어진 우리 지각의 존재는 사물 없는 공간성을 그린다. 밤에 일어나는 일은 이러한 일이다. 밤은 내 앞의 대상이 아니고 나를 둘러싸며 내 모든 감각을 관통한다. 밤이 내 추억을 질식시킨다. 밤은 나의 개인적 정체성을 거의 지운다. 나는 더는 거리를 두고 대상들의 윤곽이 지나가는 것을 보기 위해 내 지각적 장소 안에 나를 고립시켜 자리 잡고 있지 않다. 밤은 윤곽을 가지고 있지 않다. 밤은 스스로 나와 접하며 밤의 통일성은 마나(mana)의 신비한 통일성이다. 외침이나 먼 곳의 빛조차 흐릿하게만 밤을 채운다. 이 모든 것으로 밤은

84

살아있고 밤은 평면이나 표면을 갖지 않고, 나와의
거리도 갖지 않는 깊이다. 반성을 위한 공간은
밤의 모든 부분을 연결하는 사유에 의해 지탱되지만
이 사유는 어떤 곳에서도 이루어지지 않는다. 역으로
밤 공간의 한복판에서 나는 나와 이 공간을 하나로
묶는다. 밤이 우리에게 우리의 우발성과 무의미하고
그치지 않는 운동을 감지하게 한다는 점으로
인해 밤의 신경병증적 불안이 야기된다. 우리는
이 운동에서 언제나 사물을 발견할 수 있다는 아무런
보증을 갖지 못한 채 사물 안에 우리를 정박하고
초월하려 한다.[9]

터렐이 1980년대에 제작한 ‹다크 피스›(Dark Pieces) 중
하나 속으로 감히 뚫고 들어온 예술품 관람객에게서
앗아버렸던 것이 바로 그러한 보증이다. 가시적 경계가
없는 장소, 여기서 그늘은 문자 그대로 우리 앞에서 우리를
온전히 감싸기 위해 일어선다.[10] 이런 작품 **속에서도**
애드 레인하르트(Ad Reinhardt)의 검은 회화 앞에 시간을
소요하듯 머물러야 한다—침묵과 어둠 속에서 족히
이십 분은 머물러야 한다. 이로부터 어떤 낯선 **경계선 불빛의
경험**이 관객 자신 **안에서** 솟아오르게 될 것이다. 시신경에

85

색채 속을 걷는 사람

작동하는 최소한의 압력, 그리고 아주 단순히 눈멀지
않으려는 강렬한 욕망, 이곳을 지나는 몇몇 광자(光子)의
예견할 수 없는 요소들이 야기하는 (플래시와 같은)
강렬한 시각적 사건들 말이다.[11] 이들은 장소의 시각성이
비재귀적(non réflexif)이며 통제되지 않는 성격의 것임을
충분히 증명한다. 이는 실제로 장소가 지닌 징후로서의
성격이다. 메를로퐁티는 이미 시각 경험의 진리는 "일상생활
속에서 파악될 수" 없는데 "이 진리는 고유한 시각적
획득물 아래에 은폐되어 있기 때문이다. 이러한 진리가
우리 눈앞에서 해체되고 재구성되는 예외적 경우를
지칭해보아야 한다"[12]고 말했다. 밤의 경험이 바로 그러한
예외적 경우로, 밤의 경험은 돌이킬 수 없이 [일상생활의
진리의 해체와 재구성을] 거의 과도할 만큼 제시한다.
잘 들여다보면 이미 태양 아래의 우리는 빛으로 인해 비교
불가능한 많은 경험, **가장자리가 자리를 바꾸고** 우리에게
마치 기이함 그 자체처럼 다가오는 경험을 놓치고 있다.

한산한 길 멀찍이, 햇빛 얼룩이 땅 위에 비친다.
나는 평평하고 커다란 지상의 돌을 보았다고 생각한다.
그럼에도 나는 마치 그 햇빛 조각에 다가가는
동안에도 계속 평평한 돌로 보고 있을 것이라는

86

의미에서 언제나 평평한 돌을 보는 것이라고 말할
수는 없다. 그 평평한 돌은 모든 먼 곳이 그러하듯 아직
분명하게 분절되지 않은 연결들이 존재하는
혼란한 구조의 시각장에만 나타난다. 이런 의미에서
이미지(image)처럼 환영(illusion)은 관찰 가능한
것이 아니다. 다시 말해 나의 신체는 환영에 관여하지
않고 나는 탐색하는 운동을 통해 내 앞에 환영을
전개할 수 없다. (…) 모든 감각은 이미 불명료하거나
명료한 조직화 내에 삽입되어 있는 의미를 함축하고
있다. 그래서 내가 돌의 환영에서 진짜 햇빛
조각으로 이행할 때 동일하게 머무는 감각적 소여란
존재하지 않는다. (…) 이런 의미에서 내가 돌의
환영을 볼 때 내 지각 및 운동의 장은 밝은 얼룩에
'길가 돌'의 의미를 부여한다. 그래서 나는 이미
미끈하고 견고한 이 표면을 내 발 아래에서 감각할
준비가 되어 있다. 정확한 시각(vision)과 환영적
시각은 적확한 사유나 부적확한 사유가 구분되듯이
구분되지는 않는다.[13]

제임스 터렐은 적확한 사유와 부적확한 사유를 판별하듯
정확한 시각과 환영적 시각 사이에서 판별하기를 거부한다.[14]

87

제임스 터렐의 작업은 빛의 얼룩과 광물 구역(pan) 사이, 정확하게 바로 이 지점에 자리를 잡는다. 객관적 검토 가능성이 어떠하건 이미지(vision)란 언제나 **바로잡을 수 없는** 것으로 남는다. 이미지는 우리의 의지에 반하여 우리에게 주어진 것이다. 망각할 수 있는 것이거나 그렇지 않거나 이미지가 함축하고 있는 욕망과 꿈, 판타지에 바로잡을 수 없이 바쳐진 무엇.

1. 1장의 사막과 시나이산의 우화, 2장의 산마르코 성당의 우화를 뜻한다.

2. 유사사례 연구와 일반 원칙을 사용하여 구체적인 행위가 제기하는 문제를 해결하기 위한 도덕신학의 방법론.

3. Cf. 특히 ‹구석에서›(Out of Corners, 1969) 또는 ‹멘도타를 위한 음악›(Music for the Mendota, 1970~1971)이라는 제목의 '발견법적' 데생 시리즈. 일반적으로 터렐의 그래픽 작업은 변형 구조를 탐색하고자 하는 이러한 관심에 답한다.

4. 폴 발레리(Paul Valéry)는 레오나르도 다 빈치에 대한 여러 편의 에세이를 남겼다. 「레오나르도 다빈치 방법 입문」에서 발레리는 "대부분의 사람들은 사물을 보는 경우 눈으로 보는 것보다 지성으로 보는 경우가 훨씬 많다. 색채가 넘치는 공간을 검토하는 대신 그들은 개념을 검토한다. (…)자신의 어휘에 따라 지각하는 것이고 (…) 멋진 풍경이라는 것을 발명했다. 그리고 그 이외의 것을 무시했다"고 쓰고 있다. 확실하지 않으나 디디-위베르만은 예술작품 관람자에 대한 발레리의 이러한 주장을 언급하고 있는 것으로 보인다. 「레오나르도 다빈치 방법 입문」, 『레오나르도 다빈치 방법 입문』, 김동의 옮김(서울: 이모션북스, 2016), 28-29[번역 일부는 수정되었음].

5. Cf. K. Halbreich, L. Craig, et W. Porter, "Powerful Places: an Interview with James Turrell", Places, I (1983): 35.

6. Ibid., 35.

7. 고대 로마 시대에 신전으로 지어져 이후 기독교 교회로 사용되고 있는 로마 판테온의 돔 천장의 개방부를 가리킨다.

8. 터렐의 작품을 단순한 광학적 환영의 전략과 구별시키는 보충적 특징이 여기 있다. 터렐의 빛이 근본적으로 우리를 터치하는 것을 겨냥한다면 눈속임은 일반적으로 거리두기, 터치 금지를 동반한다. "당신은 환영적 공간을 만들려고 합니까?"라고 터렐에게 물으면 그는 다음과 같이 답한다. "공간의 실재적 존재에 관계된 공간, 말하자면 공간에서 거주하는 빛을 만들고 싶어요." S. Pagé, "Entretien avec James Turrell", James Turrell (Paris: ARC-Musée d'Art Moderne de la Ville de Paris, 1983). Cf. 빛의

경계 속을 걷기

촉각성에 관한 터렐의 입장은
다음에서 인용된다. C. Adcock,
James Turrell, op. cit., 2.

9. M. Merleau-Ponty, *Phénoménologie
de la perception* (Paris: Gallimard,
1945), 328. 모리스 메를로퐁티,
류의근 옮김, 『지각의 현상학』
(서울: 문학과지성사, 2002). 이
부분은 E. Minkowski, *Le temps
vécu* (Paris, D'Artrey, 1933), 394를
빌리고 있다.

10. 터렐은 "Night doesn't fall.
It rises"라고 말한다. Cf. K.
Halbreicht, L. Craig et W. Porter,
art. cit., 37.

11. Cf. C. Adcock, *James Turrell, op.
cit.*, 106-111.

12. M. Merleau-Ponty, *Phénoménologie
de la perception, op. cit.*, 282. 모리스
메를로퐁티, 류의근 옮김, 『지각의
현상학』(서울: 문학과지성사,
2002). [옮긴이—번역은
수정되었다]

13. *Ibid.*, 343.

14. 시각은 vision을 옮긴 말이다.
vision은 보는 행위나 보는 지각
능력을 의미하기도 하며, 보고
있는 광경 즉 지각의 내용을
의미하기도 한다. vision은 잘못
본 것, 헛것, 현재의 사태가 아니나

앞으로 나타나게 될 사태를
현재 초자연적 힘에 의해 보는
것을 지칭하는 낱말이기도 하다.
디디-위베르만은 메를로퐁티를
인용하며 우리의 신체이자
눈이 보고 있는 이미지라는
의미에서 vision을 사용한다.
옮긴이는 메를로퐁티를 바로
인용하는 이 문장에서는
시각으로, 이어지는 문장에서는
이미지로 옮겼다.

색채 속을 걷는 사람

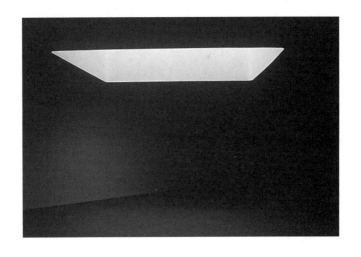

[도판15] 제임스 터렐, ⟨호버⟩(Hover), 1983, 자연광, 형광. 작가 소장.
사진: N. 칼더우드(Calderwood).

대칭적 심연 사이의 비밀스런 균형을 결코 통제할 수 없는
방식으로 경험하는 장소들, 터렐의 궁극적 욕망은 다시
이러한 장소를 생산하는 일에 가까워보인다. 수면이
가정하는 자기 상실과 일상사와 깨어남이 야기하는 또 다른
자기 상실 사이의 균형, 절대적인 밤의 공백과 태양 아래에서
우리를 헛되이 동요시키는 너무나 붐비는 공간 사이의
균형. 그러므로 이러한 두 종류의 들끓음 혹은 눈멂 사이의
균형은 역설적 시간과 역설적 장소라는 낯선 경험의
가치를 지닐 것이다. 거의 아무것도 아닌 것으로 만들어진
두께가 무의 자리를 차지하는 역설적 시간, 빛이 홀로
나타나기 위해, 다르게, 촉각적으로 나타나기 위해, 자신이
비추고 있는 사물들에서 물러설 수도 있는 역설적 시간.
우리에게 고유한 보기의 권능 앞에서 경이로움을 경험하며
움츠리는 우리 신체가 이타성, 거리, 빛나는 구역의 절대적
외재성과 결합할 수도 있는 역설적 장소. 이 작품이
조성하는 **경계선**의 특징이 **벌어짐과 물러섬**을 끊임없이
결합할 것이다.

93

‹스카이 스페이스›: 솟은 자리

우리는 놀랍게도 하이데거(Martin Heidegger)가 공간예술
일반, 그리고 특히 조각에 헌정한 지면에서 표리부동의
성격—주름의 효과로서의 이중성—에 관한 진술을
발견한다. 하이데거는 이 지면에서 우리에게 장소가
강요하는 어떤 거부를 언급했다. 하나의 작품이 불협화음을
경험하며, 다시 말해 밝혀짐과 유보 **사이**, 장소에 대한
깨어남과 장소에서 물러섬 **사이**를 경험하며 장소의 단순성
자체를 나타나게 하는 것에 이를 때까지.[1] 그는 또한 조각이
장소와 하나가 되면서 보이지 않는 방역(方域)[존재가 훤히
밝혀지는 영역, die Gegend]을 인간에게 **개방하게** 될 때
조각이 전개하는 특정한 힘을 언급했다. 그래서 공간의
경계를 짓는 행위는 장소의 경계 없음을 만들 수 있고
여기에서 하이데거가 "자유로운 모임"이라 명명한 것 속에
인간을 배치하는 것에 도달할 수 있다. 따라서 공백은 더는
장소의 반대가 아니라 '장소의 쌍둥이'다. 결핍이 아니라
작용이며 '드러냄'[2]의 작용 그 자체다. 이에 따라 존재, 짓기,
거주하기가 결합된다. 이에 따라 '자유로운 광대함'과 인간의
'모임'이 결합된다. 이에 따라 땅 위에 있음이 곧 하늘 아래
있음이라는 의미가 상기된다. 그리고 우리는 또한 기억한다.

94

이 기억 자체를 구현하기 위해 지나간 시간에는 신전이
지어졌었다는 것을 재발명된 장소가 늘 기억하고 있다고.[3]

하이데거가 공간에 대해 사유하며 도달했던
지점은 터렐이 자신의 작품을 지을 때의 출발점이었고
언제나 돌아갔던 지점과 하등 다르지 않다. 사막의
거주자, 캘리포니아 작가, 단독 비행 애호가인 터렐[4]은 땅
위에 존재하는 일이 **하늘의 시선 아래에 존재하는 일**을
의미한다는 것을 잘 알고 있다. 그럼에도 우리 지상의
정거장, 우리의 걸음, 우리의 재앙, 천구(天球)라는 우주
일반에 관한 우리의 감정, 이들에 대한 본질적 강요를 우리
안에서 경험하기 위해 별들을 신성시할 필요는 없다.[5]

<u>땅 위에 있을 때란 하늘의 시선 아래에 있을 때</u>

하늘은 모든 것, 단순히 모든 것을 껴안는다. 아리스토텔레스는
"하늘 밖의 장소, 공백, 시간은 없다"고 작은 단행본인
「하늘에 관하여」(Du ciel)에서 썼다.[6] 결코 태어난 적이 없는
하늘이 늘 우리가 태어나는 것을 본다. 그리고 모든 시간을
포함하는 하늘, 생성되지도, 썩지도, 뭉개지지도 않을
하늘은 우리가 죽는 것을 언제나 보게 될 것이다.[7]

그래서 우리는 이 '장소의 장소'의 푸른빛을 응시한다.

95

우리는 하늘의 색깔은 결코 바래지 않으며 시간의 가장
깊숙한 지점 이래로 언제나 이 색깔이었다는 것을 알고
있다―아리스토텔레스는 화가의 물감으로 하늘의
색깔을 다시 만들 수 없다는 점을 강조했다.[8] 그러나 여기
이 색깔은 그다지 단순하지 않다. 이 색은 자신의 생을
산다. 이 색은 숨쉬고, 밤에 관해서처럼 낮에 관해서도 자기
규칙과 낯선 징후를 지니고 있다.

> 우리는 가끔 밝은 밤 내내 하늘에서 다양한 종류의
> 것들이 만들어지며 출현하는 것을 본다. 예를 들어
> 구덩이, 구멍, 피와 같은 색채. (…) 그래서 실상 상부의
> 공기가 탈 수 있는 것이 되도록 압축되고 연소는
> 타는 불꽃의 외양이나 움직이는 횃불, 유성의 모습을
> 띄는 것이 명백히 드러나기 때문에 공기가 압축될
> 때 매우 다양한 색채를 드러내는 것은 전혀 놀랍지
> 않다. (…) 이와 같은 이유로 다시 별들은 뜨거나
> 질 때, 더울 때나 연기를 가로지를 때 진홍색으로
> 보인다. 거울은 본성상 형상을 받아들이는 것이
> 아니라 다만 색을 받아들이므로 공기의 색은 또한
> 반사에 의해 생산될 것이다 (…).[9]

96

그런데 터렐의 작품 몇몇은 정확하게 이와 같이 다스릴 수 없는 하늘 색채를 담는 수용기를 구상하며 만들어진 것 같다. 멘도타 호텔에서 70년대 초입에 만들어진 작품, 이후 판자 디 비우모(Panza di Biumo) 컬렉션을 위해 만들어진 〈스카이 스페이스〉(Skyspaces)라는 이름의 작품은 하나의 예술작품에 가해지는 시선의 어떤 일상적 조건들을 뒤집을 것을 우리에게 강요한다.[도판15~16] 사실 일상적으로는— 즉 전시가치에 관한 모더니즘의 관점으로 이야기하자면— 소품의 경우 우리의 신체가 소품을 압도할 수 있도록, 대형 작품의 경우 우리 마음대로 작품을 가로지를 수 있도록 모든 조건이 망라된다. 이를 고려하지 않더라도 우리는 우리의 편의에 따라 우리 눈과 채색된 오브제나 조각된 오브제 사이의 거리를 조절한다. 요약하자면 우리는 작품 덕분에 작품이 전시되는 조건을 통제할 수 있다. 여기 〈스카이 스페이스〉의 경우, 우리는 기껏 머리를 거꾸로 할 수 있을 뿐이다. 우리가 작품을 겨냥하며 만들어낸 균형 전체를 뒤집을 때까지 말이다. 우리가 응시하고 있는 것은 통제할 수 없는 거리에 속한다. 하늘은 모든 면에서 너무 멀고 우리에게 결코 자신의 세부나 텍스처의 내밀함을 제시하지 않을 것이다. 그래서 어떤 관점에서는 하늘은 이미 방을 침범하고 있다. 더울 때면 우리는 방에서 숨이

97

막히고 얼어붙은 날에는 여기서 떨기에 하늘은 이미 우리를 '건드린다.' 따라서 우리가 응시하는 것이 문자 그대로 우리 위로 **솟아있어서**, 이런 의미에서 **우리가 응시하고 있는 것이 우리를 응시한다**. 모든 면에서 이 작품들은 건축의 눈(oculi)[10] 이외의 무엇도 아니기 때문이다.

그래서 우리가 이 작품을 볼 수 있으려면 시간이 예외적으로 연장되어야 한다. 이러한 연장은 우리의 일이 아니다. 하늘 스스로 그날 서광이 '일어나게' 하는 방법으로 연장을 결정한다.[11] 그래서 하늘은 더는 보아야 할 사물의 중립적 바탕이 아니라 예견할 수 없는 시각적 경험의 활동적 장이다. 하늘은 더는 우리 '주위'나 '위편에' 흐릿하게 존재하는 것이 아니라 **정확하게 여기** 우리 위, 우리 맞은편에 현전한다. 하늘은 비록 하늘과 조우하러 상승하는 것을 우리에게 강제하지 않더라도, 변화무쌍한 채로 하늘에 거주할 것을 강제하기 때문이다. 하늘은 더는 보아야 할 사물의 '틀'이나 '근거'가 아니다—푸르스름한 주변부 무리 오브제를 감싸고 있는 푸르스름한 울타리와 같은 것이 아니다. 하늘은 터렐이 자신을 위해 고안했던 날카로운 모서리 안쪽에 지금 정확하게 있다. 스스로 중심을 차지하고, 스스로 틀 지워져 있다.

하늘의 응시 아래에서 걷기

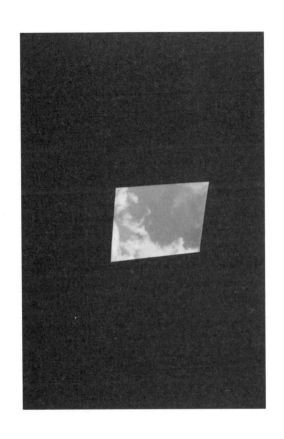

[도판16] 제임스 터렐, ‹스카이 스페이스›(Skyspace), 1970-1972년경, 자연광,
멘도타 호텔 설치, 오션 파크(캘리포니아). 사진: 제임스 터렐.

[참고 도판]
스크로베니 예배당 「최후의 심판」 그림

벌어짐과 물러섬의 결합, 하늘과 피부의 결합

그래서 우리는 무엇을 보고 있는가? 하나의 조각이나 그림은 아닐 것이다. 미술(Beaux-Arts)의 한 장르로서의 회화 혹은 조각을 넘어서는 실험에 관한 건축적 조건일 것이다. 조토는 이미 미술이라는 관념이 존재하기 전 파도바의 스크로베니 예배당(Scrovegni)에 터렐이 ‹스카이 스페이스›에서 물리적으로 구현한 하늘의 이중적이고 역설적인 조건을 상징적으로 나타냈다. 조토는 한편으로 창문과 ‹최후의 심판›을 구성하는 초대형 위계의 평면들을 가로지르는 **순수 심도**의 하늘을 제시한다. 다른 한편으로는 프레스코의 가장자리에서 하늘은 성경이 기술하는 바대로 어떤 외투이거나 천이 될 수 있다. 간단히 말해 치장한 두 대천사장이 펼치고 있는 거대한 **자락**이 될 수 있다.[참고 도판] 자신이 조종하는 경비행기로 놀랄 만한 낙하나 비행을 행하곤 하는 제임스 터렐은 하늘의 아찔한 깊이뿐 아니라 **하늘**(sky)과 **피부**(skin)라는 낱말 사이의 언어학적이고 유령적 유사성을 모두 잘 알고 있다.[12]

터렐이 하늘에서 전시하는 것을 꿈꾸었던 것은 분명해 보인다. 1970년에 터렐은 이미 샘 프랜시스(Sam Francis)와 공동 작업으로 자신들의 비행기에서 **빠져나오던**

색채 속을 걷는 사람

연기의 긴 흔적을 이용하여 ‹하늘 쓰기 작품›(Skywriting Piece)을 실현했다. 분명 그에게 하늘은 멘도타 호텔의 폐쇄된 공간의 엄밀한 (그리고 대칭적) 상응물로 주어진다. 하늘은 어마어마한 칸[pièce, **스튜디오**(studio)]이자 어마어마한 작품[pièce, **작품**(work)]이다. 어떤 경우에나 하늘은 경험의 장소다. 곧 하늘은 아틀리에의 역설적 판본이다. 이곳은 땅의 만곡, 구름의 텍스처, 바람의 시각적 권능이 광학적으로 역전되는 것을 관찰할 수 있는 곳이다.[13] 분명 터렐은 하늘로 무한정 떨어지는 것을 꿈꾸었으리라. 이곳에서 잠들고, 꿈꾸며, 아마도 숨을 거두기를 꿈꾸었으리라.

하늘의 응시 아래에서 걷기

1. Cf. M. Heidegger, "L'origine de l'œuvre d'art"(1936), trad. W. Brokmeier, *Chemins qui ne mènent nulle part* (Paris: Gallimard, 1980), 57-60. 마르틴 하이데거, 『예술작품의 근원』, 오병남 옮김(서울: 경문사, 1990).

2. *Id.*, "L'art et l'espace"(1962), trad. F. Fédida et J. Beaufret, *Question, IV* (Paris: Gallimard, 1976), 99와 104-105. 예술에서 공백이 가지는 유효성에 관해서 다음 역시 참조하라. H. Maldiney, *Art et existence* (Paris: Klincksieck, 1985), 184-207.

 앙리 말디니의 사유에서 공백은 세계의 소거가 아니라 세계의 모습을 드러낼 수 있도록 하는 조건이다. 그래서 공백은 현전과 부재 사이의 항구적 긴장에 의해 구성된다. 말디니는 인용된 저서에서 실존으로서의 예술작품은 언제나 공백과 개방 속에 자리를 잡는다고 말한다.

3. M. Heidegger, "L'art et l'espace", art. cit., pp. 102-103. Id., "Bâtir habiter penser"(1952), trad. A. Préau, *Essais et conférences* (Paris: Gallimard, 1958), 170-176.

4. 다음에 등장하는 아름다운 이야기를 참조했다. C. Adcock, *James Turrell, op. cit.*, XX-XXIII, 다음의 프랑스어 저작에 부분적으로 수록되었다. *James Turrell. A la levée du soir* (Nîmes: Musée d'Art contemporain, 1989), 9-14.

5. 특히 멜랑콜리에 빠져있던 이가 하늘 자체로—특히나 찬란한 어느 날—자살할 순간을 **결정하는** 일이 일어나기도 한다[피에르 페디다(Pierre Fédida)의 구두 강연 참조].

6. Aristote, *Du ciel*, I, 9, 279a, trad. P. Moreaux (Paris: Les Belles Lettres, 1965), 37.

7. *Ibid.*, I, 3, 269b-270a, 6-9.

8. *Ibid.*, I, 3, 270b, 9, 그리고 III, 2, 372a, 186.

9. *Id., Les météorologiques*, I, 5, 342a-b, trad. J. Tricot (Paris: Vrin, 1976), 23-24.

10. oculi는 라틴어 눈의 복수형이자, 건축의 원형창 oculus의 복수형이며, 기독교에서 명상의 시간인 사순절의 세 번째 일요일을 뜻하기도 한다. 사순절의 세 번째 일요일이란 뜻은 "주님을 바라보는 눈"이라는 구절로 시작되는 기도문에서 비롯되었다.

하늘의 응시 아래에서 걷기

디디-위베르만은 내부에서 보는 창밖의 하늘인 터렐의 ⟨스카이 스페이스⟩를 oculi라 칭한다. 이때 oculi는 하늘이고 원형창이자 하늘을 올려다보며 명상하는 눈이다.

11. Cf. G. Panza di Biumo, "Artist of the Sky", *Occluded Front. James Turrell* (Los Angeles: The Museum of Contemporary Art, 1985), 64에서 제시했던 묘사. 이는 다음 프랑스어 저작에 재수록된다. *L'Art des années soixante et soixante–dix. La collection Panza* (Milan-Lyon-Saint-Etienne: Jaca Book-Musée d'Art contemporain-Musée d'Art Moderne, 1989), 46. (하늘을 이용하는 멘도타 호텔의 다른 작품에 관해).

"우리는 그의 집안에서 매우 흥미로운 작품을 봤다. 이 작품은 바닥과 벽 사이 아래쪽과 내부를 조명하는 빛을 지닌 텅 빈 하나의 칸으로 구성되어 있었다. 그리고 대서양을 향하고 있는 서쪽 벽의 상층부에 개방부가 있었다—거기서 우리는 하늘만을 볼 수 있었다. 이때는 오후의 끝자락이었다. 우리는 같은 바닥에 앉아있었고 이 열린 틈을 통해 일몰을 지켜봤다. 처음 작품은 짙은 청색이었다가 밝은 청색이 되었다. 암청색과 함께 우리가 이 개방부로 보았던 공간은 바다 표면 위에 놓인 채 텅 비어있는 것처럼 보였다. 그러나 창 가장자리에 경계가 잘 지워져 있었다. 그 벽의 두께는 보지 못했다. 그 벽 위로 빈 공간이 계속되고 있는 것만 같았다. 내부의 빛은 하늘에서 오는 빛과 균형을 잡고 있었다. 개방부는 마치 평평한 표면과 같아서 더는 텅 비어 보이지 않았다. 차츰 태양이 수평선으로 내려갔고 빛이 바뀌자 우리의 감각 역시 바뀌었다. 우리는 개방부가 빈 공간을 표면으로 바꾸는 것을 보고 있다는 인상을 받았다. 채색된 고체로 만들어진 것처럼 보일 정도로. 존재하지 않지만 동시에 실제로 존재하는 무엇을 본다는 이상한 인상! 암청색, 담청색, 적색, 선홍색, 금색, 황색, 적색, 녹색, 마침내 보라색의 끊이지 않는 연쇄에서 색채는 끝없이 바뀌었지만 우리는 밖의 일몰을 보고 있는 중이라는 것을 깨닫지 못하고 있었다."

12. Cf. C. Adcock, *James Turrell, op. cit.*, 158.

색채 속을 걷는 사람

13. Cf. K. Halbreich, L. Crig et W. Porter, "Powerful Places", *art. cit.*, 35, 레오나르도 다빈치가 하늘에 열정을 바쳤다는 것과 그가 남긴 **비행에 관한**(sul volo) 수백 편의 글을 상기해볼 수 있을 것이다. Cf. Léonard de Vinci, *Les Carnets*, trad. L. Servicen (Paris: Gallimard, 1942), I, 421-519.

하늘의 응시 아래에서 걷기

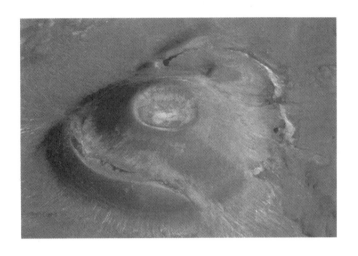

[도판17] 로덴 분화구 항공 정경,
.채색된 사막.(애리조나), 1980,
사진: 제임스 터렐과 D. 와이저.

우화를 다시 끝맺기 위해 사막의 대장정을 마치고 시나이산
정상에 결연히 머물렀던 모세가 어떻게 죽었던가를
떠올려보자. 모세는 말씀을 우선 하늘과 땅으로 향하는
긴 시로 간주한다. 그는 사막에 간청한다. 시나이 위로
신이 모습을 드러내기를 간청하며 마치 단순한 돌에 대해
이야기하듯 신에 대해 말한다. "너희를 세상에 내신
바위", 백성 모두를 먹이는 바위.[1] 그리고 그는 하늘을 향해
손을 들어 올린다. 그는 돌 위에 새겨져 공표된 언약이
마치 삶의 원천이라는 듯 말한다. 그러자 신의 목소리가
그에게 명한다. "네가 올랐던 산에서 죽거라." 네
물러섬, 갱신된 네 고독의 행위 자체로 "네 동족이 너를
거두게 될 것이다."[2] 모세는 대지의 거주민을 축복하기
위해 이들 위로 손을 내려놓을 것이다. 그리고 홀로
느보(Nebo)산을 기어오를 것이다. 이곳에서 신은 **모세로
하여금** 자신의 욕망의 방역을 **보게 한다.** 또한 이곳에서
모세는 신에 의해 인간과의 접촉이나 시선을 모면한다.

109

신은 이를 통해 모세를 **죽음에 이르게 한다.** 모세는
여기에서 다시 한번 더 예언자적 경험으로 주어진, 시각적
경험의 **연안(沿岸) 지대의** 조건이 무엇인지를 발견했다—
혹은 시나이산에서 발견한 이후 재발견했다고 할 수도
있겠다. 맨 끝과 가장자리의 장소, 하늘의 맨 끝을 향해
열려있는 최극단의 광물성의 장소.

〈로덴 분화구〉: '보아야 할 방' 화산

제임스 터렐은 고대 예언자와는 아주 다른 방식으로
자신의 시각적 경험을 위한 **맨 끝의 장소를** 탐색했다. 그는
(그로서는 다행스럽게도) 애리조나의 〈채색된 사막〉을
사십여 년간 걷지 않았다. 그리고 예컨대 오늘날 리처드
롱(Richard Long)처럼 산길과 등정로를 성큼성큼 걷지
않았다. 그는 다만 **선택한 텅 빈 장소**라 말할 수 있는 곳을
지치지 않고 탐색하며, 다량의 등유를 사서 자신의 경비행기
헬리오 쿠리에를 격렬하게 운전하기 위해 구겐하임
지원기금을 이용했을 뿐이다.
 7개월의 연속 비행 후 선택된 장소, 측지학적으로,
환상에 따라, 천문학적으로, 미학적으로 선택된 장소가
거대한 사막 지역을 호령하는 호피족(Hopi)의 영토 안에

장소의 우화 속으로 떨어지기

위치하고 있는 일종의 분화구처럼 그에게 나타났을
것이다.[도판1,17] 이때가 1974년이다. 이때부터 예술가는 자기
화산 지대를 **보기의 방** 네트워크로 바꾸는 일에 자기
에너지의 많은 부분을 바친다. 여기에서 하늘과 대지를
마주치게 하고 모으는 감각적 경험의 장이 구축된다.[3]

장소의 상태와 틀의 작업

분화구란 하늘의 바닥과 대지의 바닥이라는 두 대칭적 심연
사이의 빼어난 가장자리가 아니라면 다른 무엇이겠는가?
로덴 분화구는 분화가 이루어지는 평평한 풍경 속 유일한
돌출부인 구름 쪽으로 우리를 내던진다. 동시에 불안을
야기하는 힘은 아래쪽에서 비롯된다. 비록 꺼져있더라도
분화구는 여전히 활동 중인 전체 화산 계통의 일부를
이루기 때문이다. 이 장소에서 장소의 두려운 권능을
무시하는 것은 불가능하다. 다른 한편 로덴 분화구는 돌출된
구멍이자 비워진 상태의 높이다. 이 위상학적 구조는
장소의 상태에 대한 모든 해석을 경험할 수 있는 진정한
해석학적 장을 만든다. 로덴 분화구를 건축학적으로
손질하기 위해 사용된 재료는 모두 그 지대의 것들이다.
로덴 분화구는 다방향으로 증식하는 장거리 경로를

III

관객에게 제공하도록 만들어져 있다. 이 경로에는 모습을 바꾸는 대기의 색채, 자체의 만곡을 역전시키거나 비정상적으로 높아지거나 낮아지는 지평선 또한 있을 것이다. 예전에 레오나르도 다빈치는 눈을 세계의 수용기로 여겼다. 그는 최소한의 눈의 운동이 색채, 지평선, 먼 곳의 감각 등 모든 것을 변하게 한다고 말했다.[4] 터렐이 만든 사막은 세계가 항구적으로 자신을 수정하는 것을 보기 위해, 세계와 함께 자신을 수정하기 위해 세계를 향해 열린 그러한 눈의 기념비적이고 건축학적인 버전이다.[도판18]

놀라운 일은 여기에서 (아직 대지이자 이미 하늘인, 아직 하늘이자 이미 구덩이인) 장소의 권능이 **개방부와 틀의 작업**,[5] 가장자리의 작업을 가로질러서만 생겨난다는 점이다. 인간이 개입하기 전 로덴 분화구는 분명 강력하고 위압적이나 단지 자연일 뿐, 아직 하나의 장소는 아니다. 여기 지평선의 미미한 사건에도 의미를 부여할 호피족의 기억, 사막과 같은 먼 곳을 **알리고** 대지와 하늘의 채색된 경지에 **방향을 제시할** 호피족의 기억이 필요하다. 여기 태고적인, 그리고 구조적인 계율과 관계를 회복해줄 제임스 터렐의 절단 작업이 필요하다. 이 계율에 따르면 무제한은 단지 엄밀한 건축적 지시의 틀 속에서만 유일하게 **현시될 수** 있다. 이 역설은 무엇보다 수많은 강렬한 작품에

장소의 우화 속으로 떨어지기

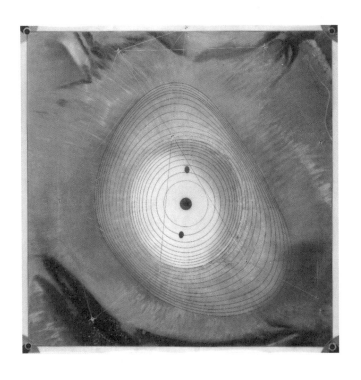

[도판18] 제임스 터렐, ‹호버›(Hover), 1983,
자연광, 형광. 작가 소장.
사진: N. 칼더우드(Calderwood).

공통적인 단지 하나의 상황을 알려준다. 복잡하고 늘 위험스럽게 균형을 잡고 있는 하나의 작업만이 작품의 본질적 단순성을 만들어낸다는 점 말이다.

터렐의 ‹스카이 스페이스›는 이처럼 **단순히** 하늘을 향해 열린 창이 아니다. 비록 작품의 건축술적 작업이 많은 부분 하늘을 오래도록 응시하는 간단한 행위로 끝을 맺게 되더라도 말이다. 실제로 이를 위해 올이 풀리고 말 가장자리의 모서리와 두께의 물리적 구조에 극단적인 관심을 바쳐야 한다. 외부의 빛과 내부의 빛(터렐에게는 모든 것이 '빛에 관한 것'이다. 햇빛이거나 재발명된 빛, 금속적 원천이거나 기체적 원천의 빛, 여하튼 인공의 빛이거나 그렇지 않은 빛)[6] 사이에 존재하는 관계의 미묘한 놀이 전부가 (절대적으로 근본적인 요소로) 여기서 필요하다. 벽과 땅의 도료를 위한 알맞은 선택, 다시 말해 내부 표면의 가벼운 만곡을 위한 알맞은 선택 또한 여기에서 필요하다. 우리는 터렐이 근본적으로 경계에 대해 묻고 있으며 가장자리를 만드는 일을 결코 멈추지 않았다고 말할 수 있을 것이다. 1965~1966년, 그는 화폭과 같은 평평한 화염, **화염-구역**을 만들려고 시도했다.[7] 이 첫 번째 작업 이후 "베일" "모퉁이 작업" "바닥없는 공간 건설"을 지나 "구조적 절단"[8]에 이르기까지 사실상 터렐은 비(非)그래픽적 설계

장소의 우화 속으로 떨어지기

놀이에서 역설적 공간을 생산하는 일을 결코 멈추지 않았다. 이는 **존재론적 줄긋기**다. 하이데거가 줄긋기를 변증법적 작업, 즉 전투로 규정했던 의미에서 그렇다. **개방**, "중요성", 본질적 밝음의 작업으로 규정했던 의미에서 말이다.⁹

'체적성'

가장자리, 틀을 긋는 일이 보아야 할 사물을 가두거나 사물에 초점을 맞추는 일로 늘 귀결되는 것은 아니다. 터렐에게 틀은 시각성의 이질적 조건들 사이에서 이행의 의례가 일어나는 장소다—그리고 이행 의식의 장소 자체에서 **코라**라는 장소가 생겨난다. (우리는 이 장소, 코라를 위한 우화를 찾고 있다.) 우리가 ‹블러드 러스트›에서 보았던 것처럼 이곳에서는 절단과 각도의 선명함이 공간을 '속이고', 여하튼 경계를 가지고 있는 장소를 무한정하게 한다. 루이스 캐럴(Lewis Carroll)의 『거울 나라의 앨리스』(Through the looking-glass)에서 앨리스에게 경험의 본질적 조건이 무엇인지 알려주는 것은 분명 **가로지르는**(through) 작동, 구멍과 관통의 효과다. 즉 흘리기, **장소 속으로 떨어지기**. 그런데 우리가 기억하고 있듯, 앨리스의 가로지르기는 거울의 미끈한 금속성 평면이

색채 속을 걷는 사람

사물을 가시적으로 복사하는 안정적이고 배분적 정확성을
벗어나는 순간 일어났다. 거울은 갑작스럽게 **흐릿함을
향하고** '분방한 안개처럼 녹으며'[10] 정확성을 벗어났었다.
터렐의 작품과 함께 우리는 몽환적 이미지의 초현실주의적
무질서 속으로 입장하지 않는다. 우리는 이와 함께 가시적
공간에서 시각적 장소로 향하는 이행 구간에 언제나
자리 잡는다—**보기-장소를 가로지르면서**(Through the
looking-space).

그래서 만일 터렐의 작업이 우리 시각의 가장
'자연스러운' 조건인 빛에 대한 엄격하고 완강한 방식의
작업이라면, 이는 현상학적으로 고려된 지각이 이미
가장자리, 이행 구간과 함께 끊임없이 유희를 벌이고, 이로
인해 우리가 언제나 낯선 문제적 상황에 처하기 때문이다.
"시각적 장의 가장자리가 언제나 객관적 좌표를 제공했다고
말하는 것은 틀렸다"고 메를로퐁티는 강조한다. "시각적
장의 가장자리는 실제의 선이 아니다." 이는 오히려 하나의
순간, 보기 위한 시간의 불안을 야기하는 경험이다.[11]
조각 작품은 장소의 본질적 깊이를 갖춘 지평면에 우리를
배치하기 위해 자기 고유의 재능인 선과 칸막이, 절단면을
사용할 것이다. 메를로퐁티는 **체적성**(voluminosité)이라는
놀라운 낱말로 이 시각적 깊이를 다루고자 했다.

장소의 우화 속으로 떨어지기

(…) 경험을 탈각한 객관적 깊이이자 너비로 변형된 깊이, 사물 사이 혹은 평면 사이의 관계로서의 깊이에서 깊이에 의미를 부여하고 사물 없는 매개의 두께라 할 원초적 깊이를 재발견해야 한다. 우리가 세계를 능동적으로 가정하지 않고 우리를 세계에 속한 존재로 둘 때 혹은 이 태도를 선호하는 병든 상태 속에 둘 때 평면은 더는 서로서로 구별되지 않고 색채는 더는 표면적 색채로 압축되지 않으며 이들은 대상 주위로 퍼지고 대기의 색채가 된다. 예를 들어 종잇장 위에 쓰는 환자는 그의 만년필로 종이에 이르기 전 확실한 백색 두께를 관통한다. 이 체적성은 다루어진 색채와 함께 변주되며 이 체적성은 자체의 질적 본질의 표현과 같다. 따라서 대상 사이에 아직 일어나지 않은 깊이, 더 강력한 이유로 하나에서 다른 하나까지의 거리를 아직 측량하지 않은 깊이가 있다. 이는 이제 겨우 규정되는 유령적 사물에 대한 지각의 간단한 벌어짐이다.[12]

기하학과 시대착오

사막에서라면 지평선이 그러한 개방을 조작할 것이다.

117

우리가 먼 곳이라 명명하는 "겨우 규정되는 유령적 사물" 전체를 생산하는 틀과 무제한이 여기에 함께 있다. 지평선은 하나의 모서리다. 사막의 가시성 속 모서리. 그러나 동시에 지평선은 우리의 시각을 어지럽힐 수 있고 "우리에게 접하"기 위해 갑작스럽게 "일어설 수" 있는, 유령적이고 살아있는 일종의 가장자리다. 지평선에서는 신기루가 솟아난다. 신기루가 없더라도 사막은 황량함과 욕망이 시각적으로 운을 맞추는 탁월한 장소로 남는다. **채색된 사막**에서 호피 인디언은 여러 세기 동안 산의 절단면으로 인해 기복이 심한 지평선으로 눈금을 매겨 진정한 천문학 달력이 표시되어 있는 축척(縮尺)을 만들었다.[13] 지평선은 그렇게 천상의 시간의 징후적 지대, **시간이라는 지대**, 후설(Edmund Husserl)이 기원적 지식(savoir originaire)을 의미하기 위해 언급했던 어떤 것이 되었다. 후설에 따르면 모든 기하학적 생산과 작업은 **지평으로서의 지식**(savoir-horizon)에서 자신을 정초한다.[14]

터렐의 작업을 마주한 우리는 이 지칭 하나만으로도 이미 사전에 철저히 만들어둔 예술사 안에 이제 막 만들어진 작품의 자리를 배치하거나 재배치하려는 비평 체계를 금세 모면할 수 있을 것이다. 언젠가 써야 할 역사 안에 터렐은 분명 기입될 것이다—미니멀리즘의 역사,

장소의 우화 속으로 떨어지기

또는 미니멀리즘과의 토론의 역사, 로버트 어윈(Robert Irwin)이나 더글러스 휠러(Douglas Wheeler)처럼 그와 가깝거나 외견상 가까워 보이는 예술가들의 역사 안에. 그러나 가장 먼저 지적해야 하는 것은 터렐이 모더니즘 미술로서의, 그리고 어쨌거나 **기하학적** 미술로서의 조각이나 건축을 본질적으로 **시대착오적으로** 사용한다는 점이다. 그러나 그는 '반들거리는' 표면, '매끈한' 모서리, '완성된' 형태의 기하학자가 아닐 뿐더러 순수한 공리의 기하학자도 아니다.[15] ‹스카이 스페이스›는 관념적으로 고안되지 않았다. 이는 마치 우리가 바이올린을 조율하듯 촉각을 통해 조정된다. 터렐은 현상으로서의 장소를 탐색하는 기하학자다. 하이데거를 인용하여 말한다면 원(原)현상(Urphänomen)으로서의 장소를 탐색한다. 휩쓸어버리며 아마도 불안을 야기하는 그러한 존재론적 패러다임인 장소. 이 장소는 우리가 보고 있다고 믿어온 세계의 좌표가 우리를 비껴가는 그 순간에 우리의 응시에 열린다.[16] 이 장소는 하늘, 사막, 잠, 깨어남, 유년, 지식과 관련을 맺고 있는 경계 경험의 바탕 위에서만 '공리적으로' 고안된다. 이 장소는 아마도 거대한 유희일 뿐일 것이다. 그러나 오이겐 핑크(Eugen Fink)가 이를 이해했던 의미에서 유희, 즉 세계와의 유희, 세계의 형상으로서의 유희다.[17]

색채 속을 걷는 사람

이 작품에 대해 너무나 상호 모순된 숱한 해석이
이미 시도되었기에 우리는 작품 자체가 다시금 통제할
수 없는 복잡성을 지니고 있는 것이 아닌가 의심해볼
수밖에 없다(작품이 진행 중이라는 점, 다시 말해 무엇이
얻어지건, 깨어지기 쉬운 균형을 이루고 있다는 점에서 이미
통제할 수 없다). 이 해석들은 이 작품이 모든 의미작용의
견지에서 펼쳐낸 특수한 논리에 대해 질문하기 전에
앞을 다투어 의미작용을 좇았다. 이는 '기술적' 작품인가?
터렐이 정확성의 테크닉을 사용한다는 점에서 그렇다고
할 수 있다. 그러나 터렐은 테크놀로지를 소묘하거나
영웅화하지 않기에 기술적 작품이라 할 수 없다.[18] 이 작품은
'지각주의적'인가? 지각 현상의 영역을 탐구한다는 점에서
그렇다고 할 수 있다. 그러나 모든 행태주의 이데올로기에서
자유롭다는 점이나 근본적으로 **비재귀성**(non-réflexivité)의
작품으로 주어진다는 점에서는 그렇지 않다(사실 내가
**어떻게 공간적 경계의 의미를 잃어버리는 나를 관찰할 수
있는가?).**[19] 이 작품은 '신비주의적'인가? 이 작품은 이름이나
상징을 가지지 않는 장소, 명령문, 법을 가지지 않은 장소,
시각적 기능 이외의 어떤 기능도 가지지 않는 장소를
만들어내기 위해 공간을 비운다. 이에 머무는 한에서 터렐의
작품은 절대 신비주의적이지 않다. 이 장소들은 보기의

장소의 우화 속으로 떨어지기

모든 욕망이 우리를 배치하는 부재만을 호명한다. 〈스카이
스페이스〉를 하늘의 신화 속으로, 도상학적 상징주의 속으로
혹은 (미국 퀘이커교도와 선불교 사이의 다리를 놓기
바랄 정도로 부조리한) 종교적 혼합주의 속으로 밀어 넣는
일은 자신을 정련하려 하는 이 **장소의 우화**가 지니고
있는 유약한 균형을 정확하게 부인하는 것으로 귀결될 뿐이다.
우리는 이것들이 매우 잘못 제기된 질문임을 알고 있다.[20]

장소의 우화

설령 『티마이오스』의 꿈같은 고대적 명령에 답하기 위한
장소일지라도 장소의 우화는 분명 한편으로는 **신화의
바깥**에, 다른 한편으로는 **시대착오적으로** 자리를 잡아야
한다. 플라톤은 자기 자신의 사유 방식을 깨트리게 될
장소를 요청하는 것을 두려워하지 않았다(이것은 오늘
우리에게 모델이 될 것이다. 각각의 작품 앞에서 우리 자신이
작품을 응시하기에 앞서 우리가 자기 것으로 삼아왔던
사유 방식이 깨어지도록 하는 것).

　　우리는 두 가지 종류의 존재를 구별했다. [장소의
　　본성을 사유하고자 하는] 지금 우리는 제3의 종류를

121

색채 속을 걷는 사람

발견해야 한다. 사실 우리의 앞선 설명을 위해서는 첫 두 가지 종류로 충분하다. 우리는 첫째 종류가 지적이며 부동하는 원본의 일종이라고 가정했다. 둘째 종류는 탄생에 종속되고 가시적인 원본의 모사물이다. 우리는 이 두 가지가 충분하다고 생각했기 때문에 세 번째를 구분하지 않았었다. 그러나 지금 우리의 이어진 추론에 따라 우리는 우리의 말에 난해하고 모호한 이 세 번째 종류를 고안해야 한다.[21]

터렐의 작품은 장소와 관련된 것이고 장소를 발명하는 것이기에 작품은 우리에게 이에 대해 '세 번째 종류의 담론'[22]에 따라 말할 것을 아마 요구할 것이다. 모던 아트의 역사가 오래전부터 우리를 배치하고 있는 고전적 이원 체계 너머의 종류 말이다. 플라톤의 고전적 이원성에서 원본이 되는 것 맞은편에는 모사물을 만드는 것이 있고, 지성적으로 인지하는 것 맞은편에 감지하는 것이 있으며(즉 '지적인' 것 맞은편에 '감각적인 것'), 부동의 것 맞은편에 변하는 것이 있다. **우화**라는 낱말은 여기서 우선 고전적 플라톤주의에 의거한 로고스(logos)와 뮈토스(mythos)라는 항구적인 거대한 두 담론(두 담론은 오늘날 각각 예술에 관해 진보를 향하는 객관화된 시간에 대한 실증주의적 논리

장소의 우화 속으로 떨어지기

혹은 유사(類似) 기원을 향하는 고정된 시간의 형이상학적 신화가 되었다) 사이의 딜레마를 거절하는 성가신 어떤 말, 시대착오적인 말로 사용될 것이다.[23]

　　자기 고유의 이야기 구성을 스스로 비워내는 하나의 우화가 우리에게, 고유한 것도 비유적인 것도 아닌 여기 이 장소라는 무엇에 관해 말해줄 수 있을까? 하나의 우화, 혹은 점괘로서의 우화조차도 확연히 명료하지는 않을 것이다. 우리는 이 지대이자 시간인 장소에서 잠에 빠져든다. 이에 따라 우리는 조금씩 깨어난 상태의 사유 능력을 잃어갈 것이다. 우리가 마침내 도착하는 곳은 이 장소이기에 우화는 심지어 점괘이더라도 분명 불명료하게 남을 것이다.[24] 잠의 변방에 있을 때 사막의 아주 흐릿한 이미지가 나를 덮쳐오는 일이 가끔 있다. 흐르듯 납작해지면서도 둔중한, 덩이진 모래 언덕들이다. 그리고 이는 잠에 빠져들며 무거워진 내 몸일 뿐이다. 이미지는 결코 고정되지 않는다. 바람에 형태를 바꾸고 느리게 움직이는 모래 언덕처럼 말이다. 그리고 이는 내 호흡에 따라 느려진 걸음일 뿐이다.

색채 속을 걷는 사람

1. *Deutéronome,* XXXII, 1-31. "바위이신 그분의 일"(「신명기」, 32장, 4), "너희는 너희를 낳으신 바위, 너희를 세상에 내신 하느님을 잊어버렸다"(「신명기」, 32장, 18).

2. *Ibid.,* XXXII, 48-50. 느보산에 올라가서 가나안 땅을 바라보고 "너의 형 아론이 호르 산에서 죽어 선조들 곁으로 간 것처럼, 너도 네가 올라간 산에서 죽어 선조들 곁으로 가야 한다"(「신명기」, 32장, 50).

3. Cf. C. Adcock, *James Turrell, op. cit.,* 154-207. Cf. 마찬가지로 C. Adcock et J. Russell, *James Turrell. The Roden Crater Project* (Tuscson: The University of Arizona Museum of Art, 1986).

4. Cf. Léonard de Vinci, *Traité de la peinture, op. cit.,* 162-168, 190-192, etc.

5. 개방부(ouverture)와 틀의 작업(ouvrage). 앞서 언급한 것처럼 디디-위베르만에게 여는 일(ouvrir)은 벌어짐과 찢어짐의 사건이고, 작업이다(4장 주 13번을 참조하라). 동시에 디디-위베르만은 무한을 경계(울타리, 틀)지워진 상태로 사유한다.

6. Cf. S. Pagé, "Entretien avec James Turrell", art. cit.. "단지 자연 빛이 있다. 태양 속에서 수소, 전구 속에서 텅스텐으로 태우는 일, 가스나 인으로 데우는 일, 이 모든 일은 방출된 빛 속에서 빛의 특징을 드러낼 뿐이다. 나는 이 모든 것에 열광한다."

7. Cf. C. Adcock, *James Turrell, op. cit.,* 5-6. 이브 클랭(Yves Klein)의 보다 더 상징적이거나 '의례적'인 시도와 이 작업의 차이가 올바르게 강조되어 있다.

8. *Flat Flames, Structural Cuts, Veils, Wedgeworks, Shallow Space Constructions.*

9. Cf. M. Heidegger, "L'origine de l'œuvre d'art", art. cit., 70-72.

10. Cf. L. Carroll, *De l'autre côté du miroir,* trad. H. Parisot (Paris: Aubier-Flammarion, 1971), 59. ["그리고 갑자기 거울이 활발한 안개처럼 녹기 시작했다(And certainly the glass was beginning to melt away, just like a bright silvery mist)"].

11. M. Merleau-Ponty, *Phénoménologie de la perception, op. cit.,* 320-321.

장소의 우화 속으로 떨어지기

12. *Ibid.*, 307-308. [번역은 수정되었다.]

13. Cf. E.C. Krupp, "Footprints to the Sky", *Mapping Spaces. A Topological Survey of the Work by James Turrell* (New York: Blum, 1987), 30-39; J. M. Malville et C. Putnam, *Prehistoric Astronomy in the Southwest* (Boulder: Johnson, 1989), 16-17.

14. E. Husserl, *L'origine de la géométrie* (1936), trad. J. Derrida [Paris: PUF, 1962 (2e éd. revue, 1974)], 207-208. 데리다는 다음의 페이지에서 지평에 관한 후설의 개념을 해설하고 있다. J. Derrida, *ibid.*, 123. 자크 데리다, 『기하학의 기원』, 배의용 옮김(지만지고전천줄, 2012).

15. 후설의 표현을 다시 사용한다. *ibid*, 192-193와 210-211. 터렐은 다음과 같이 중요한 사실을 정확히 제시한다. "나는 '완전한' 벽, 표면, 모서리에 신경을 쓰지 않아요. 나는 이들이 눈에 띄는 것을 원하지 않아요." C. Adcock, *James Turrell, op. cit.*, 45에서 인용됨.

16. Cf. M. Heidegger, "L'art et l'espace", art. cit., 100. *Id.*, *L'Être et le temps* (1927), trad. R. Boehm et A. de Waelhens (Paris: Gallimard, 1964),

143. 마르틴 하이데거, 소광희 옮김, 『존재와 시간』(서울: 경문사, 1995); 마르틴 하이데거, 『존재와 시간』, 이기상 옮김(서울: 까치, 1998).

17. 독일의 현상학자 오이겐 핑크(1905~1975)가 『세계 상징으로서의 유희』(Spiel als Weltsymbol, 1960)에서 개진한 세계 속 인간 존재 양식으로서의 유희의 개념을 뜻한다. 오이겐 핑크는 우주 유희와 인간 유희를 연결하고자 시도했고 아이의 놀이에서 신적 놀이와의 유사성을 발견했다.

18. 다음 글에서 제임스 터렐의 미묘한 입장을 참조하라. K. Halbreich, L. Craif et W. Porter, "Powerful Places", art. cit., 32. 여기서 터렐은 서구 인류의 테크놀로지 실행력을 산호 암석을 만드는 대양의 실행력에 비교한다.

19. 이는 터렐 스스로 미니멀리즘의 입장을 흉내 내며 '당신이 보는 것을 본다'(see yourself see)라는 아이디어로 이야기했던 바(C. Adcock, *James Turrell, op. cit.*, 205에서 인용)와 상관없다. 어떤 행동도 명하지 않는 '당신이 보도록 하라'(let you see)라는 훨씬 더 간소하고 정확한 표현이 터렐의

색채 속을 걷는 사람

작업에 더 어울려 보인다.

20. 이상하게도 일반적으로 좋은 질문을 제기하는 로절린드 크라우스(Rosalind Krauss) 역시 이들 형편없는 목록에 논문을 추가했다. 그녀는 터렐이 '포스트–모더니스트'인가라고 묻는다. 조금만 더 시간을 들여 터렐의 작품을 들여다보면 포스트–모더니즘 이데올로기의 정반대편에 위치할 다량의 특징을 쉽게 발견할 수 있다. 예를 들어 과거에 관한 인용적 참조를 산출하는 것을 거부한다는 점, 터렐 작품의 비계열적(non sériel)이고 비산업적인 특징, 그의 작품이 모든 논리적 차원에서 우리에게 요청하는 상대적 고독, 작품이 우리에게 제안하는 지각적 기대와 유약함의 특징, 특히 크라우스가 터렐에 대해 언급했던 들뜸(exhilaration)—앤디 워홀(Andy Warhol)에 관한 프레드릭 제임슨(Fredric Jameson)의 용어법을 참조한 표현—의 익히 알려진 부재 등. '미니멀리즘적'이거나 아니거나, '포스트–모더니즘적'이거나 아니거나 간에 형용사 형식 일반은 너무나 성급한 시선이나 직업

비평가의 반사적 반응에 대한 단서를 제공할 뿐이다. 크라우스 텍스트의 논쟁적 양상은 분명 여러 지점(박물관학의 상황, 이론적 상황 등)에서 정당한, 다시 말해 용기 있는 지점이다. 그러나 그의 예술적 과녁[터렐의 작품]은 분명 잘못 선택되었다. Cf. R. E. Krauss, "The Cultural Logic of the Late Capitalist Museum", *October*, n° 54 (1990): 3-17. 로절린드 크라우스, 「후기자본주의 미술관의 문화적 논리」, 윤난지 편, 『전시의 담론』(서울: 눈빛, 2002).

21. Platon, *Timée*, 48e-49a, trad. cit., 166-167. 플라톤, 『티마이오스』, 김영균·박종현 옮김(경기 파주: 서광사, 2000). [번역은 수정되었음]

22. Cf. J. Derrida, "Chôra", *Poïkilia. Études offertes à Jean-Pierre Vernant* (Paris: Éditions de l'EHESS, 1987), 266.

23. *Ibid.*, 266.

24. Cf. P. Fédida, "Le conte et la zone d'endormissement", *Corps du vide et espace de séance* (Paris: Delarge, 1977), 155-191.

장소의 우화 속으로 떨어지기

I. 조르주 디디-위베르만의 비평적 작업

조르주 디디-위베르만은 미술사학자이지만 미술사학의 학제
내에서 학제의 연구 방법과 기술 방법을 비판하며 자신의 철학적
입장을 구축했다. 미술사 학제의 연대기적 기술 방법, 국가, 민족,
장르 중심의 기술 방법이 비판의 대상이었다. 이에 따라 우리는
조르주 디디-위베르만을 철학자이자 미술사학자로 소개하곤 한다.
우리는 먼저 디디 위베르만에게 영향을 준 이들의 이름을 쫓아
그의 사상의 지평을 살펴볼 수 있을 것이다. 미술사적 연대기와
계보학의 개념을 재정립하는 조르주 디디-위베르만의 철학적
출발점은 발터 벤야민의 역사철학, 앙리 말디니(Henri Maldiney),
에르빈 슈트라우스(Erwin Straus)[2]의 현상학, 니체(Friedrich
Nietzsche)의 계보학적 사유다. 다른 한편 이미지의 문화적 이주를
폭넓게 검토할 수 있는 사유의 무기를 디디-위베르만에게 제공한
사상가로는 아비 바르부르크(Aby Warburg), 프로이트(Sigmund
Freud), 조르주 바타이유(Georges Bataille)를 꼽을 수 있을 것이다.
디디-위베르만은 꿈을 해석하며 무의식이 꿈의 이미지 형성에
미치는 영향을 살폈던 프로이트의 메타심리학, 비(非)지성의 앎의
궤적을 뒤쫓는 조르주 바타이유의 인류학, 분기하는 문화적
영향 관계, 나아가 무의식의 영향 관계의 퇴적물로 이미지의
'지도'(Atlas)를 구성했던 아비 바르부르크의 미술사 연구에서
길어온 개념들을 도구로 삼아 미술사와 사진, 영화, 현대미술의
연구 주제를 갱신해왔다. 그러므로 디디-위베르만은 미술사학자,

철학자일 뿐 아니라 '이미지 역사가'이기도 하다. 그는 이미지로 역사의 의미를 갱신하고 역사로 이미지의 의미를 갱신해왔다.

오늘날 우리는 셀 수 없이 많은 이미지를 생산하고 재생산한다. 빠른 속도와 거대한 규모로 생산되는 무수한 시각 이미지가 우리의 신체와 의식을 포위한다. 포화된 이미지의 시대에 이미지 역사가의 기획이란 무엇인가? '과거'의 가치 있는 이미지를 발굴하여 동시대 이미지와 나란히 두고 과거의 이미지를 예찬하며 현재의 이미지의 하락한 미적·인간적 가치를 탄식하도록 하여야 하는가? 조르주 디디-위베르만의 시선은 과거를 향하지 않는다. 이는 우선 그가 역사를 다르게 규정하기 때문이다. 디디-위베르만은 아비 바르부르크, 발터 벤야민, 야콥 부르크하르트(Jacob Burckhardt), 프란츠 쿠글러(Frantz Kugler), 지그프리트 크라카우어(Siegfried Kracauer) 등의 역사 개념을 참조하며 결정론적이고 선형적, 연속적 역사, 진보를 향해 나아가는 것으로 가정된 역사라는 아이디어를 비판한다.[3] 다른 한편 디디-위베르만은 이미지를 눈앞에 볼 수 있는 것으로 펼쳐지는 것 이상으로 상상하기에 이미지 역사가의 기획은 과거의 이미지를 실증적으로 검토하거나 무시간적으로 회고하는 것에 그치지 않는다. 그에게 '이미지 역사가의 기획'은 '이미지를 합리적으로 분석하는 시대'의 기획에 어긋나는 기획이다. 이미지 역사학은 보이지 않는 곳에 매장된 자료를 발굴하는 고고학에 속하기는 하지만 발굴의 고고학 이상의 역할을 기획할 수 있어야 한다. 이를 위해 우선 이미지 역사가는 발굴된 자료, 재현된 자료가

132

진술하는 '실증적' 의미에 얽매이지 않아야 한다. 역사가는 발굴된 자료와의 만남을 '기억을 끌어내는 비판적 입장'을 취할 기회로 삼아야 한다. 이런 의미에서 이미지는 비판적 사유의 대상인 동시에 비판적 사유의 형식을 제안한다. 이미지를 비판적으로 분석하는 일은 합리적으로 분석된 이미지가 전달하는 인식의 한계를 넘어서는 새로운 인식의 가능성을 열어준다. 이런 의미에서 "비판적 이미지"(image critique)[4] 내지 이미지의 비판적 분석, 이미지를 "현상학의 관점으로 바라보는 것"[5]은 '이미지 역사가'인 디디-위베르만의 사유 방법론을 이해하는 핵심적인 개념이다.

그러므로 디디-위베르만에 따르자면 이미지에 대한 사유는 '시대착오'(anachronism)의 사유를 통해서만 가능하다. 비판적 이미지는 바꾸어 말하자면 '시대착오'의 역사 이미지, '변증법적 이미지'다. 그런데 디디-위베르만이 좀 더 본격적으로 정치적인 것과 역사적인 것과 변증법적 이미지의 관계를 사유하는 것은 2003년 저작『그럼에도 불구하고』(Images malgré tout), 2009년부터 2016년까지 총 6권을 펴낸 '역사의 눈'(L'Œil de l'histoire) 시리즈, 『반딧불의 잔존』(Survivance des Lucioles) 등의 저작 속에서다.[6] 이들 저작에서 디디-위베르만은 아비 바르부르크의 '잔존'(survivance) 개념, 브레히트의 문학적 몽타주와 영화적 몽타주 개념을 적극적으로 활용하며 이미지와 역사의 증언, 이미지와 역사적 진실, 이미지와 민중, 혁명의 관계를 정립하려 시도한다.[7]

그러나 디디-위베르만은 초기 저작인『우리가 보는 것, 우리를 바라보는 것』(Ce que nous voyons, ce qui nous regarde)에서

이미 모더니티에 대한 벤야민의 역사철학적 인식을 참조하며 다른
시대에 '섬광'처럼 출현하는 비판적 기억의 이미지이자 시대착오적
이미지의 변증법, 즉 '시각적인 것의 변증법'(la dialectique du
visuel) 개념을 제안했다.[8] 명확하게 이해하기 어려운 벤야민의 정지
상태의 변증법 또는 변증법적 이미지는 보통 두 가지의 의미로
해석된다. 하나는 소망의 이미지나 꿈의 이미지다. 다른 하나는
섬광처럼 현 순간(à présent)과의 결합 속에 진입하는 지나간
시간(l'autrefois)의 이미지다.[9] 벤야민의 변증법적 이미지론의
비판적 기능, 인식의 역사적 기능을 강조하는 논자들은 보통 두
번째 의미를 강조한다. 이에 반해 디디-위베르만은 프로이트를
적극적으로 호출하며 벤야민의 변증법적 이미지를 꿈의 이미지로
해석하고자 하고, 더 나아가 그럼에도 불구하고 비판적 기능을
갖추고 있다고 주장한다.

　　제임스 터렐(James Turrell, 1943~)의 작품을 비평적으로
해석하고 있는 이 책 『색채 속을 걷는 사람』은 1990년대에
쓰여졌다. 일곱 개의 챕터 중 세 개 챕터는 1990년 『아트
스튜디오』(Artstudio)에 발표되었다. 디디-위베르만은 1991년
프랑스 푸아티에에서 열린 전시 카탈로그에 싣기 위해 네 개
챕터의 글을 더 썼지만 카탈로그가 발간되지 않는 바람에
출간되지 않았다.[10] 일곱 개의 챕터가 한 권의 책으로 묶여 출간된
것은 2001년이다. 이 책은 그의 현대미술 작가론 시리즈인 '장소의
우화'의 일환으로 출간되었다.

　　이 저작은 디디-위베르만의 같은 시기 저작들, 즉 15세기

수도사이자 화가였던 프라 안젤리코의 종교화, 미니멀리즘 조각에 대한 저작과 어떤 연결점을 가지고 있을까? 그는 부재와 상실, 징후와 형상(figure)이라는 개념을 중심에 두고 종교화, 미니멀리즘, 제임스 터렐을 검토한다. 부재, 징후 등의 개념은 2000년대 이후 이미지 역사가가 수행한 작업, 이미지의 형식을 통해 역사를 사유하는 작업의 밑바닥을 이루고 있는 개념이기도 하다. 그래서 제임스 터렐의 작업 등을 다루고 있는 그의 초기 저작에 대한 독해는 향후의 저작에 대한 독해를 위한 예비적 논의를 제공하기도 한다.

디디-위베르만은 끊임없이 벤야민의 역사철학을 마르크스(Karl Marx)의 현행성의 사유, 프루스트의 비자발적 기억, 특히 프로이트 메타심리학 속에서 사유하려 시도했다. 프로이트의 메타심리학의 영향을 잘 보여주는 그의 저작은 1982년 출간된 『히스테리의 발명』(Invention de l'hystérie)이다. 1985년 출간된 『육화된 회화』(La peinture incarnée)는 『이미지 앞에서』(Devant l'image, 1990), 『프라 안젤리코: 비유사성과 형상화』(Fra Angelico: Dissemblance et figuration, 1990)에서 다시 한번 더 심화시킬 '구역'(pan) 개념을 제안했다.[11] 『우리가 보는 것, 우리를 바라보는 것』은 토니 스미스(Tony Smith)의 작품을 중심으로 1960년대 미국 미니멀리즘을 재해석하고 『이미지 앞에서』는 프라 안젤리코 등의 작업을 중심에 두고 연대기적 미술사 방법론 재고를 주장한다. 샤르코, 프라 안젤리코, 미니멀리즘 등과 달리 동시대 작가인 터렐의 작업에 대한 디디-위베르만의 비판적이고

독창적 응시는 이미지를 사유의 대상이자 방편으로 삼는 그의 현행적인 비평. 비판적 작업의 구체적 예시이기도 하다. 같은 시기 출판된 프라 안젤리코에 대한 저작과 함께 이 저작은 장소라는 주제를 부재 및 형상과 연결하여 논의하고 있다. 짧은 저작에 대한 해제의 성격을 가지고 있는 이 텍스트에서 필자(역자)는 디디-위베르만의 사유 궤적을 간단히 소개하고, 터렐에 대한 그의 해석을 요약하며 살펴보려고 한다. 미흡하나마 필자는 프로이트의 형상성 개념을 간략히 논의하고 부재를 중심으로 한 디디-위베르만의 프라 안젤리코와 미니멀리즘 독해를 살핀 후 터렐의 작업을 경유하여 그의 이미지 사유를 살필 것이다. 디디-위베르만은 『프라 안젤리코』의 1부에서 구체적 형상이라 할 수 없는 다색의 점들이 어떻게 의미의 힘을 갖게 되는가를 분석하고 2부에서 수태고지라는 익숙한 도상학적 주제가 어떻게 낯섦, 모호성, 비유사성의 회화적 형식을 요청하게 되는가를 다룬 바 있다. 내용에서 형식으로 나아가는 2부는 전체적으로 수태고지의 '예언적 장소'를 문제 삼는다. 즉 『색채 속을 걷는 사람』과 『프라 안젤리코』에서 장소는 내용으로서의 모순에 대한 질문을 모순의 형식으로서의 형상에 대한 질문으로 바꾸는 전환의 기호인 셈인데, 이때 장소는 무엇보다 부재를 가시화하는 조건으로서의 장소다. 따라서 필자는 장소라는 주제와 부재 및 형상을 연결시킨 『프라 안젤리코』 『우리가 보는 것, 우리를 바라보는 것』 『색채 속을 걷는 사람』을 중심으로 디디-위베르만의 문제 설정의 구조를 파악해보려고 시도했다. 동시에 우리는 터렐에 대한 디디-

위베르만의 비평적 독해는 터렐의 작업을 독해할 때 마주치게
되는 난점에 대한 하나의 응답일 수 있는지 살펴볼 수 있을 것이다.
작품은 장소 특정적인 동시에 장소의 고유성을 벗어나 존재할 수
있을까?

II.　　징후, 형상, 부재

　　1. 징후 이미지와 형상성:
　　디디-위베르만의 프로이트 독해
조르주 디디-위베르만은 연대기적이고 실증적 사료에 근거하여
역사의 의미를 해석하는 시도의 한계를 지적할 뿐 아니라 이러한
역사 인식에 기댄 학제로서의 미술사 연구 역시 비판해왔다.
디디-위베르만은 특히 16세기 바사리(Giorgio Vasari)와 20세기
파노프스키(Erwin Panofsky)의 도상해석학을 문제 삼는다.
바사리는 피렌체라는 도시에 기반을 두고 있는 천재 작가에 대해
'계보학적이고 민족주의적 형식'을 도입했고 이에 따라 미술관의
전시 방식을 구상했는데, 이는 고대 철학자 플리니우스(Pline
l'Ancien) 등이 정립했던 물질적 재료의 학이자 인류학으로서의
미술사학의 가능성을 축소시키는 결과를 가져왔다는 것이다.
파노프스키는 바사리의 전기적 담론을 갱신하기 위해 우리가
보고 있는 시각 이미지를 하나하나의 요소로 분해하고, 각 요소의
명확한 기호학적 의미 또는 도상적 의미를 해석하면서 예술

137

현상에 대한 객관적 인식의 방법론을 수립하고자 했다. 그러나 신칸트주의의 철학적 배경 아래 예술사를 객관적 인식의 학으로 정립하려는 파노프스키의 시도는 예술의 역사가 "철학의 질문에 끊임없이 응답해야 하는 문헌학적 지식"의 역사라는 점이나 새로운 담론으로 조직되며 말해지는 문학의 장르라는 점을 간과했다. 디디-위베르만은 파노프스키가 갇혀있던 신칸트주의적 논리를 개방할 새로운 철학적 도구가 바로 프로이트의 사상이라고 주장한다.[12]

　　디디-위베르만의『히스테리의 발명』은 살페트리에 정신병원에 입원하고 있던 히스테리 환자들의 발작 장면을 사진으로 기록했던 샤르코(Jean-Martin Charcot)의 작업을 분석한 것으로 디디-위베르만의 박사학위 논문에 해당한다. 디디-위베르만은 프로이트의『꿈의 해석』에 등장하는 '형상성'(Darstellbarkeit, figurabilité) 개념에 착안하여 시각적 재현 모델에 따라 이미지를 해석하는 틀을 반박하며 시각적 '징후'의 독해를 미술사의 중요한 과제로 삼으려 한다. 꿈의 이미지는 화폭에 그려진 그림이나 구상적 데생처럼 파악되지 않는다.[13] 꿈의 이미지는 언제나 전치(déplacement), 압축(condensation)의 방식으로 변형하는 이미지이고 논리적 흐름을 중단시키는 이미지이며 왜곡하는 이미지다. 꿈이 '형상화'하는 것은 이러한 왜곡과 변형의 이미지다.

　　디디-위베르만에 앞서 위베르 다미쉬(Hubert Damisch), 루이 마랭(Louis Marin) 등의 미술사학자들도 프로이트의 꿈 해석

작업에서 재현의 고전적 모델에 대한 대안적 모델을 발견했다.
이들은 전치, 압축, 형상성 개념을 해석의 도구로 활용했다.[14]
미술사학자들의 형상 가설(hypothèse figurale)은 장프랑수아
리오타르(Jean-François Lyotard) 등의 반재현주의 '형상' 개념에
대한 철학적 연구(『Discours, Figures』, 1971)의 영향 속에 등장한
것이기도 하다.

　　알려진 것처럼, 프로이트는 신경증 증상을 연구하는
과정에서 의식뿐 아니라 무의식의 작동에 주목해야 한다는 사실을
깨달았다. 그런데 무의식의 발견은 징후 이미지에 대한 분석을 통해
도래한 것이면서 이를 강요한다.[15] 프로이트에게 '징후'는 신경증
환자들이 꾸는 꿈, 나아가 무의식의 꿈의 '이미지'로 주어진다.
꿈의 이미지는 논리적 사유의 밑그림, 개략적 구성, 구상적 재현의
논리로 해석되지 않는다. 프로이트는 비논리적인 것, 모순된 것들이
'공존'하는 꿈의 이미지를 억압된 무의식의 심적 흔적이거나 물리적
자국으로 고려했다. 디디-위베르만은 프로이트의 징후를 일종의
사건으로 묘사한다.

> 징후는 모순적 상징을 거두어 모으는 사건이다. 징후는
> 하나의 의미작용을 정반대의 의미작용과 조합하는
> 사건이다. 징후라는 사건은 재현과 상징의 일상적 체제를
> 위기에 몰아넣는다고 요약할 수 있을 것이다. 바르부르크는
> 이미지의 비판적 인식의 장을 열었다. 프로이트는
> 꿈, 환상, 징후에 대한 심층 심리학에서 이를 실천했다.[16]

139

프로이트는 히스테리 환자의 발작 역시 일종의 징후 이미지가
드러나는 순간임을 간파했다. 이 순간은 나타나고 이내 사라지는
순간이지만 히스테리라는 상태를 가장 적실하게 드러내는
이미지를 만들어낸다. 프로이트는 한 손으로 자기 몸 위로 꽉 조인
원피스를 쥐고 있는 동시에 다른 한 손으로 원피스를 벗기려고
애쓰는 히스테리 환자의 사례를 시각적으로 관찰한다. 프로이트는
이 환자가 여성이자 동시에 남성으로서 몸을 움직이고 있다고
보면서 다음과 같이 덧붙인다.

> 이 모순의 동시성이 발작의 상황 속에 매우 조형적으로
> 형상화된, 이해 불가능한 요소들 중 많은 부분을
> 만들어낸다. 따라서 이 모순의 동시성은 진행 중인
> 무의식적 환영을 은폐하는 일에 완벽하게 이용된다.[17]

디디-위베르만은 징후에서 동시적 모순으로 드러나는 무의식을
파악하는 프로이트의 시각적 관찰이 변증법적 시각적 관찰이라고
주장한다. 무의식 속에 억압된 것이 있고, 이것은 징후 이미지로서
시각적으로 드러난다. 우리 눈은 우선 자신의 몸을 통제하지
못하는 여인을 본다. 그러나 우리를 바라보는 것은 히스테리에
빠진 여인의 몸을 사로잡고 있는 모순이다. 우리는 가시적인 것
안에 존재하는 이 집요한 모순의 응시에 사로잡힌다. 예로 든
히스테리적 신체의 사례가 아니더라도 우리의 시선을 사로잡는
대상은 많다. 디디-위베르만은 특히 우리가 잃어버린 것, 우리에게

부재하는 것과 관련된 대상에 대한 시선이 징후의 이미지를
경험하게 된다고 주장한다. 이는 "'상실로서의 작업'(œuvre de
perte)이 우리가 보고 있는 것을 지탱할 때" '징후'가 작동하기
때문이며 이러한 상실의 이미지의 작업, 징후 이미지의 작업은
보이는 것과 이를 바라보고 있는 우리의 개별 고유 신체에 영향을
미치기 때문이다. 우리를 겨냥하는 징후 이미지는 "질병마냥 피할
수 없는 것이며 영원히 눈을 감듯, 피할 수 없는 것이다."[18] 우리가
이러한 대상에 아무리 가까이 다가가더라도 우리가 경험한 상실과
부재는 충족되지 않을 것이다. 징후 이미지에는 따라서 언제나
균열이 존재한다. 이미지는 벌어진다('l'ouverture de l'image').
디디-위베르만은 이미지의 아우라(aura)의 경험이란 곧 징후
이미지의 경험이라고 적었다. 기계적 행위로서의 보기와 구별되는
고유 신체의 활동으로서의 보기, 상실에 대한 징후의 작업, 분열의
작업으로서의 보기는 이미지의 아우라와 대면하는 일이다.[19]

 회화, 사진, 영화 등의 매체는 꿈과 동일한 의미와 기능을
가지고 있는 것은 아니지만 우리는 꿈의 시각적 자료를 해석하는
사유의 틀을 세웠던 프로이트처럼 '작업'하는 매체의 어떤 이미지,
어떤 시각적 자국들을 해석하는 사유의 틀을 가정할 수 있다.
디디-위베르만은 관객의 시선이 "꿈의 이미지나 오브제가 아니라
꿈의 장소"[20]를 향한다고 적었다. 이미지의 작업을 추동하는
것은 꿈과 깨어남, 지나간 시간과 현-순간, 유사성과 비유사성,
형태와 비정형, 추상과 인간 형태 등 인류학과 미술사의 이미지를
구성하는 모순의 항들이기에 꿈의 장소는 불안의 작업이 계속되고

있는 장소이고, 자국의 장소다. 변증법적 이미지는 이를 드러내는 이미지이고 이를 읽어내는 사유의 형식이다. 또한 변증법적 이미지의 '모순의 작업'은 필연적으로 상처 자국처럼 '벌어진' 상태로 존재하는 이미지와의 거리를 살피는 작업이다. 이 거리가 바로 친근하며 낯선 불안, 근원적 불안의 장소다. 디디-위베르만은 프로이트의 개념을 차용하여 이미지의 가시성, 모방, 재현의 문제 제기를 형상적 이미지의 시각성(le visuel),[21] 징후, 현시의 문제로 바꾸어 질문했다. 우리가 보고 있는 것과 보고 있는 우리의 신체에 여전히 영향을 미치는 부재의 이미지, 우리는 이를 징후의 이미지라 부를 수 있을 것이다. 그렇다면 부재하는 자는 누구인가? 부재하는 자는 우리를 떠난 절대적 존재인가? 디디-위베르만은 결국 세계에 부재하는 초월적 존재를 대신하고 상징하는 이미지를 사유의 대상으로 삼고 있는 것인가?

2. 부재의 징후, 부재의 형상:
 프라 안젤리코에서 미니멀리즘까지

형상(figure)이란 말은 중세 및 르네상스 시기까지만 해도 신학적으로 사유된 회화의 기호를 뜻했다. 신학적 사유와 해석의 대상, 즉 성서 주해술(exégèse)의 대상으로서의 형상 말이다. 디디-위베르만은 형상의 중세적 의미를 환기하면서 성서 주해술이 형상을 통해 탐구했던 의미가 단지 이야기의 차원에 머물고 있지 않다는 점을 강조한다. 성경을 해석한다는 것은 히스토리아(historia, 이야기, 역사적 의미, 문자적

의미)를 해석하는 일일 뿐 아니라 알레고리아(allegoria),
트로폴로지아(tropologia, 비유적 해석), 아나고지아(anagogia,
신비적 해석)의 견지에서 성서의 영적 의미를 발견하는 일이다.[22]
조르주 디디-위베르만은 중세 말엽 수도사이자 종교화가였던
프라 안젤리코의 작업에서 형상의 작업을 발견했다. 그가
보기에 1450년경 산마르코 수도원에서 프라 안젤리코는 이 네
가지 견지에서 성서를 시각적 언어로 옮겼다. 즉 이 수도사는
신성한 존재에 대한 성서의 에피소드-이야기를 소묘했던 것이
아니라 논리적 시간을 넘어서는 성서의 진리(알레고리아)와
도덕적 덕성(트로폴로지아), 우리의 임박한 기대(아나고지아)를
산마르코의 벽화 안에 현시했다는 것이다. 디디-위베르만에게
형상화(figuration)란 우선 보이지 않는 신을 현전하게 하는 일이다.
부재하고 있는 신을 어떻게 현전하게 하는가? 신은 비유사성의
체계, 즉 닮음의 체계 밖에서 현전한다. 닮음의 체계 밖에 있지만 이
체계와 연관을 맺으며 현전한다. 정신적 존재이지만 회화적으로,
즉 물질적으로 현전한다. 그렇다면 비유사성을 생산하는 형상화란
사물의 외관을 모방하여 이야기를 지어내고, 의미를 만들어내는
구상화(구상적 회화의 생산)가 아니다. 조르주 디디-위베르만은
프라 안젤리코의 벽화 〈성스러운 대화〉 아래쪽에 있는 사람의
눈높이에 이르는 4폭의 대형 대리석 모티프 패널('구역')과 패널의
일부를 이루는 얼룩을 여러 저작에서 강조한 바 있다.[23] [도판 1, 2]
이 대리석 패널은 성모와 성인들을 묘사하고 있는 상단부의
구상적 회화와 함께 '성스러운 대화'라는 벽화의 주제를 구성할

뿐 아니라 수도승들에게 경배의 대상이었다. 디디-위베르만은 이 패널이 대리석의 외양을 모방하지만 분명하게도 진짜 대리석이 아님을 드러낸다고 지적한다. 패널 위의 의도적으로 뿌렸음이 틀림없는 흰색 물감 자국은 일종의 지표적 기호로, 대리석과의 도상적 유사성, 외양적 유사성을 훼손하기 때문이다. 그런데 흰색 물감은 어렵지 않게 성모의 우유, 도유의식[24]을 상기한다.[도판 3] 신성한 존재의 외양을 모방하고 있는 구상적 회화 부분보다 여기 없는 존재, 보이지 않는 존재, 재현할 수 없는 존재인 신을 비유사성의 방법에 따라 더 잘 형상화하고 있는 것은 결국 이 패널의 형상들이다. 형상화는 유사성을 생산하는 작용이 아니라 여러 층위 사이에 확정되지 않고 계속 자리를 바꾸는 운동을 만들어내는 '이행의 기호'(signa translata)를 사용하여 유사성과 비유사성의 변증법적 관계를 생산하는 일이다.

　　이와 같은 방식으로 논리적 재현의 체계, 모방의 체계를 일그러뜨리며 형상화가 진행된다. 유사성과 비유사성의 변증법적 형상화를 통해 "시간 속 영원, 척도 속 광대함, 피조물 속 창조주, 형상 속 형상 불가능함, 담론 속 서술 불가능성, 말 속 설명 불가능성, 장소 속 구획 불가능성, 시각 속 비가시적인 것"[25]의 역설이 표현된다. 그리고 프라 안젤리코의 형상은 히스테리와 꿈의 이미지를 해석하는 프로이트의 형상과 만난다. 논리적 세계 밖에서 "신비로 남을 주해의 대상"을 생산하는 시학은 "꿈과 환상의 지척에 있는 시학, 전치와 압축만이 표면 위로 드러날 수 있는 시학"이기 때문이다.[26] 이 이미지들은 지금 여기

144

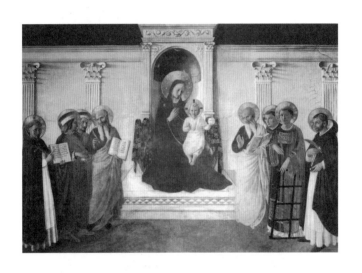

[도판1] 프라 안젤리코, ‹성스러운 대화› 상부, 1438~1450.
프레스코, 195×273, 산마르코 수도원

[도판2] 프라 안젤리코, 〈성스러운 대화〉, 1438~1450.
프레스코, 195×273, 산마르코 수도원

[도판3] 프라 안젤리코, 〈성스러운 대화〉 하부, 1438~1450.
프레스코, 195×273, 산마르코 수도원

없는 자를 기억하게 하는 이미지, 과거와 미래의 시간을 현재에 현현하게 하는 이미지, 기호들의 이동을 만들어내는 이미지들, 기호이면서 기호와 부재하는 것의 현전을 연결하는 것이다. 그래서 디디-위베르만은 이 이미지를 '작동하는 이미지'(imago agens, efficace)[27]라 부른다. 작동하는 이미지를 산출하는 또 다른 사례로 디디-위베르만은 뜻밖에도 미니멀리즘 오브제를 거론한다. 중세 성서 주해 작업과 르네상스 초기 회화의 형상(figure)의 작동 방식은 미니멀리즘의 '인간 없는' 인간 형태 속에서 반향을 찾는다.

> 적어도 가장 문제적인 미니멀리즘 몇몇 작품은 결국 [마이클 프리드(Michael Fried)가 몇몇 작품에서 확인했던 바, 다시 말해 관계적 전략이나 심리학적 연극주의의 역전된 면모 자체로서] 증여와 상실, 상실과 욕망, 욕망과 애도에 관한 변증법의 훨씬 더 미묘한 특색, 메타심리학적인 것이라 할 특색에 접근하기 위해 다루어볼 만한 것이 된다.[28]

조르주 디디-위베르만에 따르면 몇몇 미니멀리즘 작품은 '메타심리학적'이고 '변증법적' 차원의 사유를 환기하므로 문제적이다. '현대미술사'에서 미니멀리즘 오브제의 등장이 촉발한 변화를 생각해본다면 디디-위베르만의 주장은 선뜻 이해가 되지 않는다. 알려진 것처럼 미니멀리즘을 선언했거나 미니멀리즘 작업으로 분류되는 작업을 선보였던 이들은 환영, 전체성,

의미작용, 시간성, 내면성 등이 제거된 '특정한 오브제'(specific object)를 제안하며 기존의 예술과 자신들의 예술을 구분하고 싶어 했다. 그러나 디디-위베르만이 보기에 미니멀리즘의 오브제는 외려 변증법적 이미지이자 아우라의 현상학을 생산한다.

디디-위베르만이 보기에 프로이트의 '포르트-다'(Fort-Da) 놀이는 모방의 원칙 너머에서 생산하는 시각적 이미지를 참조한다. 이 놀이는 죽음 충동과 반복 강박의 삽화일 뿐 아니라 모방의 원칙을 따르지 않고 진행되는 놀이다. 프로이트의 놀이에 사용된 작은 오브제의 용도와 효과를 재구성하며 디디-위베르만은 시각적 미니멀리즘 오브제의 시각적 변증법에 대한 설명을 개진한다. 부모를 잃은 한 아이가 있다. 고인이 되어 영원히 아이의 곁을 떠났을 수도 있지만 외출로 집을 비운 것일 수도 있다. 매일 반복적으로 홀로 남게 된 아이는 강렬한 불안을 경험하게 된다. 아이는 부모의 부재, 부모를 잃음, 부모의 잠정적 죽음을 경험한다. 프로이트는 1차 대전이 끝난 후 작성한 글 「쾌락원칙을 넘어서」에서 부모의 부재라는 "최악의 경우를 연기하는"[29] 아이의 실 뭉치 던지기 놀이를 다룬다. 아이는 오-오-오-오 소리를 치며 방의 구석으로 실 뭉치를 집어 던져 사라지도록 한다. 그리고선 이 실 뭉치를 다시 끌어당겨 자기 앞에 가져오기를 반복한다. 프로이트는 "오-오-오-오"를 '떠나버린' '저기'를 뜻하는 독일어 'Fort'로 해석하며 이 놀이를 'Fort/da'(여기)라 지칭했다. 디디-위베르만은 이 일화에서 실 뭉치가 결코 완전히 사라지지 않았다는 점, 되돌아오는 오브제라는 점을 강조한다. 더구나 오브제는 아무런 물질적 훼손도 없이 되돌아온다.

디디-위베르만은 어머니를 잃은 아이가 침대 위에서 뒤집어쓰며 노는 침대보에 대해서도 마찬가지의 분석을 행한다. 이들 오브제는 무엇인가를 모방하지만 (가령 침대보는 어머니의 시신을 감싼 수의를 모방한다) 이내 놀이 과정에서 깃발이 되거나 집이 되면서 모습을 바꾼다. 즉 아이들은 오브제를 가지고 모방을 하지만 이 모방한 이미지를 금방 '와해'시킨다. 즉 와해시키기 위해서 이미지를 만든다. 아이들은 인형과 실 뭉치 사이, 입방체와 침대보 사이에서 추호의 의심 없이 끊임없이 '나타남'을 소유하기 위해 '놀이'한다.[30]

디디-위베르만은 미니멀리즘의 기하학적 입체 오브제 역시 마찬가지의 성격을 가지고 있다고 본다. 이들 오브제는 의미와 잠재성을 '포함하고 있지 않는' 추상적 사물, 마치 하나의 체적량처럼 전시된다. 이들은 단단하지만 비어있다. 우리는 공백이 전시되고 있다고 바꾸어 말할 수 있을 것이다. 텅 빈 오브제라고 부를 수 있을 것이다. 따라서 공백, 더 정확히 말해 모순 상태의 공백이 우리를 끈질기게 응시한다. 디디-위베르만이 미니멀리즘 오브제의 형태 역시 모순적 속성으로 꼽는다. 이들은 기하학적이며 동시에 의인적이기 때문이다. 이들은 무미건조한 기하학적 입체 덩어리지만(인간을 전혀 닮지 않았지만) 인간처럼 쓰러진다 (인간을 닮았다). 불가능한 두 가지의 모순적 존재가 여기 함께 모습을 드러낸다. 입체이자 공백으로, 기하학이자 인간을 닮은 것으로 나타나고 사라지는 오브제, 우리는 이 오브제들을 특정하고 분명한 것으로 파악하는 데 어려움을 겪는다.

예를 들어 전시 공간에서 토니 스미스의 검은 ‹죽다›(Die)를

볼 때 우리는 이 입체와 우리 사이의 거리를 측정하는 데 쉽게
실패한다.[도판4] 〈죽다〉는 디디-위베르만이 특히 상세하게 분석하는
토니 스미스의 작업 중 두 번째 작업이다. 토니 스미스는 가로,
세로, 높이 6피트 크기로 이 거대한 검은 큐브를 만들었다.
디디-위베르만은 6피트라는 말이 시신을 묻는 깊이를 환기한다는
점, '죽다'라는 제목이 이미 우연의 놀이를 행하는 주사위와
죽음을 뜻하고 있다는 점을 언급하며 속이 텅 비어있는 입방체를
관의 형상으로, 관 안에 들어있을 것으로 상상되지만 그 자리에
존재하지 않는 인간의 형상으로 해석한다. 인간을 전혀 닮지 않은
기하학의 형상이 인간을 가장 닮았다는 역설은 다시 우리의
몸과 입방체의 체적 사이 좁혀지지 않는 거리의 역설을 낳는다.
입방체의 공백은 다시 우리의 공백이 된다. 동시에 그 거리는 우리
안에서 낯선 불안, 즉 아무리 가까운 곳에 있어도 먼 것의 현현으로서의
아우라, 해소될 수 없는 거리란 결국 우리 안의 낯선 불안이다.[31]

III. 제임스 터렐의 작업과 부재

 1. 부재의 형상: 장소, 빛, 색
제임스 터렐은 미국 로스앤젤레스의 퀘이커 교도 집안에서
태어났다. 제임스 터렐은 1966년 공간 안에 투사한 기하학적
빛의 체적인 〈에이프럼〉(Afrum)을 만들었고 같은 해 오션
파크에 위치한 멘도타 호텔을 빌려 장소 특정적 성격의 작업을

[도판4] 토니 스미스, ‹죽다›, 1962.
강철, 183×183×183, 파울라 쿠퍼 갤러리

구상하기 시작했다.[도판5] 이 작업은 〈멘도타 두절〉이라는 제목으로 1969년 공개되었다. 어둡고 텅 빈 실험 공간으로 변형된 멘도타 호텔에 자연의 빛과 인공 빛이 투사되었다. 터렐은 1967년 파사데나 미술관에서 첫 개인전을 열었다. 이후 장소와 빛에 대한 탐구는 터렐 작업 대부분의 중심에 있다. 1970년대 시작한 〈스카이 스페이스〉 작업, 83년 시작하여 오늘날에도 계속 작업을 이어가고 있는 로덴 분화구 작업이 그러하다. 터렐의 작업은 주로 로스코(Mark Rothko)나 말레비치(Kazimir Malevich) 등의 추상회화의 전통, 대지예술, 라이트 예술 등의 미술사적 경향의 일환으로 간주되어왔다. 터렐 가족의 퀘이커교 이념에 주목하며 터렐 작품의 빛이 신성함을 향하는 '내면의 빛'을 의미한다는 해석도 어렵지 않게 찾아볼 수 있다. 흥미롭게도 이와 정반대의 관점 역시 존재한다. 터렐의 작업이 테크놀로지에 대한 관심의 소산이라는 해석이다. 실제로 터렐의 아버지는 퀘이커 교도였을 뿐 아니라 항공 엔지니어였고 교육자이기도 했다. 터렐은 아버지의 영향으로 유년기에 비행기 조종사 자격증을 획득한 후 경비행기 조종 취미를 가지게 된 것으로 알려진다. 터렐의 작업 중 가장 기념비적이며 유명한 로덴 분화구 작업 역시 7개월의 경비행기 비행 과정에서 발견하고 선택한 지대에서 시작되었다. 터렐이 1967년 개인전 이후 로버트 어윈, 더그 휠러(Doug Wheeler) 등이 속해있던 '빛과 공간 그룹'이라는 로스앤젤레스 예술가 그룹의 일원이었다는 점이나, 로스앤젤레스 주립미술관의 '예술과 테크놀로지' 프로그램의 지원을 받았다는 점 역시 터렐이

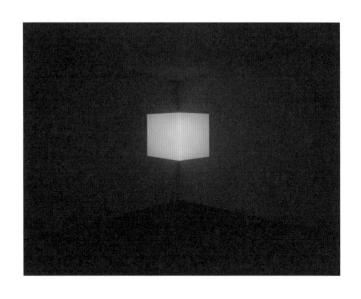

[도판5] 제임스 터렐, 〈에이프럼 I〉, 1967.
Projected Light, 가변 크기, 뉴욕 구겐하임 미술관

테크놀로지와 맺고 있는 간단치 않은 관계를 추측하게 한다.
다른 한편 터렐의 작업을 지각주의 작업으로 해석하는 경향도
있다. 터렐은 대학 시절 예술이론을 공부하기에 앞서 수학,
화학, 지질학, 천문학과 함께 지각심리학(특히 ganzfeld 효과)을
공부하였다. 과학 및 지각심리학의 지식이 터렐의 작품 구상의
중요한 자산임은 부인할 수 없다. 더구나 터렐 본인이 여러
인터뷰에서 자신의 작업의 정련된 표면은 감각해야 할 것이라고
밝힌다. 터렐은 "질료는 빛이자 에너지다. 미디엄은 지각"이며
작품은 결국 눈, 특히 "삼차원의 화가의 눈"[32]이라고 밝혔다. 터렐의
작품은 분명 어떤 오브제도 재현하지 않으며 지각 그 자체를
지각하게 하는 작업에 가깝다. 가이 토르토사(Guy Tortosa)는
터렐의 작업이 동시대인들에게 새로운 지각을 깨닫게 한다는 점을
강조하면서 터렐의 작업을 공간과 오브제에 대한 새로운 이해를
보여주었던 19세기 말엽의 세잔(Paul Cézanne)의 작업에 견주기도
한다. 그에 따르면 터렐은 "빛의 구성적 속성"을 보여주기 위해
발전된 뉴미디어의 테크놀로지를 활용한다. 토르토사는 터렐이
사용하는 빛이라는 미디엄의 특정한 성격을 강조하며 터렐의
작업이 우리에게 뉴미디어란 우리 내면에 존재하고 있다는 점을
알려준다고 주장했다.[33]

　　이에 반해 디디-위베르만은 기술, 지각주의, 신비주의라는
개념을 빌려 제임스 터렐의 작품을 해석하려는 시도들의
한계를 다음과 같이 지적한다. 먼저 터렐은 정확성의 테크닉을
사용하고 있지만 결코 테크놀로지 그 자체를 묘사의 대상으로

삼거나 테크놀로지의 가능성을 절대화하지 않았다. 그래서 터렐의 작품은 기술적 작품으로 간주될 수 없다. 터렐은 산호를 만드는 대양의 실행력과 인간의 테크놀로지를 비교한 바 있지 않은가?[34] 테크놀로지를 자연의 실행력과 같은 속성을 갖는 힘으로 간주한다면 기술문화와 자연 사이의 분명한 구분은 폐기될 것이다. 두 번째로, 터렐은 지각 현상의 영역을 탐구하지만 지각주의 예술처럼 지각 능력과 행위 사이의 관계를 실험하려 들지 않는다. 즉 터렐은 행태주의 이데올로기에서 자유롭다. 또한 터렐의 작품은 자기 자신을 관찰하는 지각 주체를 가정하지 않으므로 재귀성(réflexivité)의 작품이라 할 수 없다. 행태주의와 재귀성의 원칙을 환기하지 않는 터렐의 작품은 지각주의 예술로 분류될 수 없을 것이다. 세 번째로, 앞으로 살펴보겠지만 디디-위베르만은 터렐의 작품 속 부재의 장소를 성서적 부재의 장소와 견준다. 그러나 이 장소들은 종교적이거나 상징적인 장소가 아니다. 디디-위베르만은 터렐의 작품으로서의 장소들이 아무런 이름이나 상징을 가지고 있지 않고, 명령문이나 법 역시 가지고 있지 않다는 점을 지적했다. 같은 이유로 이 작품들은 신비주의의 본령에 충실하지 않다. 반면 터렐의 작품, 장소들은 '시각적 권능'을 획득하려는 이유로 부재를 생산한다. 터렐 가족의 퀘이커교 신앙을 터렐의 예술적 비전의 주요한 동기로 파악하거나 터렐의 작업 "〈스카이 스페이스〉를 하늘의 신화 속으로, 도상학적 상징주의 속으로 혹은 (미국 퀘이커교도와 선불교 사이의 다리를 놓기 바랄 정도로 부조리한) 종교적

혼합주의 속으로 밀어 넣는 일"[35]은 터렐의 작품이 지닌 정교한 균형을 훼손하게 될 것이다.

디디-위베르만은 이 저작에서 사막, 빛, 색채, 간격(espacement),[36] 경계, 하늘, 장소라는 7개의 키워드를 사용하여 제임스 터렐의 작업 세계를 재구성하려고 시도한다. 이 7개의 키워드에 속해있지 않지만 이들 키워드를 가로지르는 키워드는 아마도 '부재'일 것이다. 디디-위베르만은 부재하는 자 자체를 문제 삼지 않고 부재하는 자에 대한 여기 있는 자들의 욕망을 문제 삼는다. 책의 제목에 등장하는 '걷는 사람'이란 바로 공백 속에서 찾는 사람, 욕망하는 사람일 것이다.

사무엘 베케트의 소설 『소멸자』를 인용하며 시작하는 첫 번째 장 「사막에서 걷기」는 뜻밖에도 터렐의 작업을 전혀 인용하지 않는다. 이 장은 주로 시나이산과 사막을 걸으며 부재한 자를 기다렸던 모세와 유대 민족에 대한 성경의 우화를 인용한다. 디디-위베르만은 베케트가 "몸들이 자기 자신을 죽일 자를 찾아나서는" 장소로 구상한 가상의 공간과 사막의 텅 빈 공간을 겹쳐놓는데, 이 공간은 그 자체로 비어있을 뿐 아니라 보이지 않는 자, 여기에 없는 자와의 만남을 시도하는 공간이다. 두 번째 장 「빛 가운데 걷기」는 베니스 산마르코 광장의 교회 속을 걷고 있는 신도의 감각을 가정한다. 신도는 바실리카의 중앙부에 자리하고 있는 황금빛의 제단을 시선으로 만나며 신의 현전을 체험한다. 세 번째 장 「색채 속을 걷기」에서야 디디-위베르만은 제임스 터렐의 작업을 거론한다. 이 장의 제목에 따라 우리는 디디-위베르만이 먼저

제임스 터렐 작업의 첫 번째 특성으로 색채를 꼽고 있을 것이라
예상하게 된다. 그러나 여기에서도 디디-위베르만은 제임스 터렐이
1989년 파리 갤러리에서 전시했던 작품 ‹블러드 러스트›의 칼라나
칼라 라이트 자체를 다루기보다 칼라 라이트가 테두리의 효과를
만들어낸다는 점에 주목한다. [본문 도판 5 ‹블러드 러스트› 참고]
그는 틀의 효과를 "가르는 틀, 사라지는 틀"의 이중성 속에서
구분한 후 앞과 안, 테두리와 무한의 지각적 역설을 지적한다.
지나간 시간의 걸음 즉 모세의 걸음이나 베니스에서의 걸음뿐
아니라 현-순간 즉 파리 갤러리 관람객의 걸음이 이 장에서 처음
조우한다. 이에 따라 터렐의 작업에서 틀의 효과는 사막을 걷는
이들이 부재하는 자를 만나기 위해 만들었던 최소한의 건축적
구조를 상기하게 한다. 디디-위베르만은 '시대착오'의 전략에 따라
이 만남을 주선하고 동시대 미술을 해석하고자 한다. 연대기의
질서를 따르지 않고 작동하고 있는 틀이라는 시각적 출현과
사라짐의 구조 안에서 유대인의 신이건 기독교도의 신이건,
작열하는 빛을 내는 사물이건 지금 이곳에 존재하고 있지
않으나 이곳을 걷고 있는 이들에게 응시를 강요한다. 이 점에서
역설적으로 부재는 장소의 권능을 가지고 있다.[37] 멘도타 호텔
작업 등 터렐의 작품을 부재의 장소로 간주하는 디디-위베르만은
이어지는 장에서 '간격'과 '경계'라는 하이데거와 메를로퐁티의
개념을 빌어 앞에서 제시한 틀의 역설을 재고찰한다. 이 과정에서
터렐의 ‹스카이 스페이스›는 상징과 신비주의에 기댄 해석을
경유하지 않고도 '이행의 의례'라는 로마 판테온 신전 속 지각의

경험과 겹쳐진다. '하늘의 시선 아래' 존재하는 작품은 땅 위의
작품이고, 발생의 심연 속으로 떨어지는 장소다.

2. 부재의 역설적 가시화: 틀의 역설

디디-위베르만은 왜 터렐에 대한 이야기를 시작하기 전 모세의
이야기를 언급했을까? 디디-위베르만에 따르면 모세의 이야기는
무엇보다 "부재하는 자를 보려는 욕망"에 대한 이야기이기
때문이다. 모세가 부재하는 자를 만나는 이야기는 이 욕망에
대한 이야기이면서 이 욕망을 시각화하고 있는 이야기다.
모세와 그의 백성이 떠도는 텅 빈 사막만이 이야기의 시각적
바탕인 것이 아니다. 디디-위베르만은 보이지 않는 신을 만나기
위해 공간을 짓는 행위가 일종의 상징적 의례 행위였다는 점을
강조한다. 그리고 터렐이 만든 ‹블러드 러스트›, ‹멘도타 두절›,
‹스카이 스페이스›, ‹로덴 분화구› 등의 작품 역시 같은 논리에서
이해될 수 있다고 주장한다. ‹블러드 러스트›의 틀의 이중성에
대한 디디-위베르만의 해석은 이 점에서 특히 흥미롭다. 디디-
위베르만이 분석했던 산마르코 성당 프라 안젤리코 벽화의
대리석 문양 패널이 "현시된 부재하는 자"(l'Absent présenté)의
장소이자 "흔적으로서의 색채"(couleur-vestige)[38]인 것처럼, ‹블러드
러스트›의 틀 역시 부재하는 자를 현시한다. 터렐의 작품은 빛나는
사물이 아니라 빛이며 빛과 색이 자리 잡기 위해 비워진 장소다.

　　디디-위베르만이 "비그래픽적 설계 놀이" "존재론적
줄긋기"[39]라 명명한 터렐 작품의 틀, 프레임의 문제를 좀 더 자세히

살펴보자. 디디-위베르만은 터렐의 작업의 빛이 만들어내는 가장자리와 틀이 무엇도 가두지 않고 있다는 것을 정확하게 파악한다. 이 틀은 액자도 아니고 고체의 모서리도 아니다. 터렐은 공간의 일부를 비우기는 하지만 주로 빛을 사용해서 공간의 가장자리라는 지각을 만들어낸다. 디디-위베르만이 보기에 터렐의 틀은 "시각성의 이질적 조건들 사이에서 이행의 의례가 일어나는 장소"다. 즉 부재하는 절대자와 만나는 장소가 아니라 '지금 여기에서' 아무것도 없다는 것을 "보는 일이 일어나는 장소", "보기에 사로잡히는 장소"[40]다. 아무것도 없는 장소를 만드는 틀은 그래서 제한된 영역을 생산하는 것이 아니라 제한되지 않는 영역, '무한'의 영역을 생산한다. 틀과 무한 사이의 (지극히 하이데거적인) 역설이 여기에서 발생한다. 〈스카이 스페이스〉의 틀과 함께 이 결론을 도출하기 전 디디-위베르만은 터렐의 〈블러드 러스트〉의 틀의 이중성을 좀 더 세밀히 분석한 바 있다. 작품의 맹렬한 빛이 만들어낸 틀은 실제로는 관람객의 앞에서 벌어진 공간을 표기한다. 동시에 관람객의 접근을 멈추게 함으로 분리와 거리를 만들어내는 날카로운 틀이다. 그런데 〈블러드 러스트〉 뒤편으로 광선의 체적이 끝나는 지점에 또 하나의 틀이 만들어진다. 이 틀은 실제로는 벌어진 공간이 제한되는 지점을 표기하는 틀이다. 동시에 이 틀은 빛의 장소가 안쪽에서 무한하게 이어진다는 인상을 심어주고 우리를 그 안쪽으로 부르는 틀이다. 경계와 분리를 소거시키는 까닭에 이 틀은 사라지는 틀이다. 이는 눈에 보이는 틀과 틀이 만들어내는 심리적 효과에 대한

구분이라 할 수도 있을 것이다. 디디-위베르만이 공식화하는 틀의 이러한 이중적이고 역설적인 효과는 바로 이미지의 아우라가 지닌 역설을 정확하게 예시한다. 터렐의 빛은 충만한 부재의 장소라는 역설적인 장소를 만든다. 이 장소에서 관람객은 '아우라적' 경험에서만 작품을 만난다. 터렐은 끊임없이 빛으로 틀을 만든다. 아무것도 가두지 않는 틀, 부재를 가시화하는 틀을 만든다. 이 틀은 또한 꿈과 깨어남을 함께 가시화할 것이고 징후를 드러낼 것이다.

> 제임스 터렐은 적확한 사유와 부적확한 사유를 판별하듯 정확한 시각과 환영적 시각 사이에서 판별하기를 거부한다. 제임스 터렐의 작업은 빛의 얼룩과 광물 구역(pan) 사이, 정확하게 바로 이 지점에 자리를 잡는다. 객관적 검토 가능성이 어떠하건 이미지(vision)[41]란 언제나 '바로잡을 수 없는' 것으로 남는다. 이미지는 우리의 의지에 반하여 우리에게 주어진 것이다. 망각할 수 있는 것이거나 그렇지 않거나 이미지가 함축하고 있는 욕망과 꿈, 판타지에 바로잡을 수 없이 바쳐진 무엇.[42]

디디-위베르만은 사막과 빛의 경험을 틀의 경험으로서의 색채의 경험으로 연결한다. 이 경험은 깨어남의 상태에서 존재하지 않는 것, 부재를 생산하는 틀의 경험이다. 간격과 경계 속에서 부재의 형상이 끊임없이 생산된다. 디디-위베르만은 터렐이 다루는

하늘이라는 장소가 결국 시각적 기호들의 틀의 장소이자 시각적
기호 사이의 틈의 장소라고 주장하고 싶어 한다. 우리는 이 이행의
장소에서 징후로 출현하는 것을 목격하게 될 것이다.

IV. 부재의 형상과 역사 이미지

디디-위베르만의 징후, 흔적, 역사, 증언의 이미지론을 사실상
직조하는 것은 부재다. 그러나 디디-위베르만은 세계 속 신의
절대적 부재를 주장하거나 이미지 속의 절대적 부재를 주장한
적이 없다. 앞서 터렐의 작업에서 틀의 이중적 속성에 대한 고찰이
보여주듯, 디디-위베르만은 부재를 현시하게 하는 이미지의
이중적 역량, 이미지의 놀이와 리듬에 더 깊은 관심을 기울여왔다.
단순성과 복합성, 모나드와 몽타주가 늘 이미지를 함께 구속한다.
이미지는 아무리 사소한 요소이더라도 제거할 수 없는 전체로
텍스트 속에서 '즉각' 솟아나는 단순성에 구속되고, 언제나 분열된
채 대조되는 '사후적' 복합성에 구속된다. 이는 이미지의 즉각적
단순성이 기억이 필요한 순간 언제나 시간의 몽타주 속에서
'변형'된다는 것을 뜻한다.[43] 이 몽타주는 벤야민과 프로이트의
변증법적 이미지 내에서, 즉 망각과 상실, 부재의 기반 위에서
작업을 진행하고 있는 (변형하는) '구조'의 다른 이름일 것이다.[44]
사라진 것은 우리에게 충격을 가하며 즉각 솟아난다. 이미지를
응시하는 일은 이러한 부재의 기억이 '나타나도록' 이미지의

구조를 구상하는 일일 것이다.

디디-위베르만이 소망과 꿈의 이미지를 노스탤지어에 빠진 이미지로 해석하는 대신 비판적 기억의 이미지로 해석하며 변증법적 이미지의 두 가지 의미를 화해시키고자 했다는 점 역시 잊지 말아야 한다. 변증법적 이미지는 이미지가 현재 가지고 있는 것을 비판하고, 이미지는 지나간 시간이 생산했으나 또한 잃은 과정 그 자체를 겨냥하므로 비판적 기억이다. 비판적 기억의 변증법적 사유는 발굴을 위해 '벌린'(ouvert) 바닥과 그 바닥에서 끌어 올린 오브제 사이의 '갈등'을 획득한다.[45] 특히 디디-위베르만은 벤야민의 변증법이 마르크스, 프루스트, 프로이트의 사유를 경유하여 고안되었음을 분명히 강조한다.

> 벤야민은 깨어남의 변증법을 소묘하기 위해 세 가지 거대한 모더니티의 형상(figure)을 사용해야 했을 것이다. 마르크스의 형상, 이는 꿈 이미지의 고답주의를 '해소'하고 이에 이성의 각성을 강제하기 위해 필요하다. 프루스트의 형상, 이는 시적 언어의 비고답적 형식이라는 미래의 새로운 형식 안에 동일한 꿈 이미지를 지양하는 동시에 '재소환'하기 위해 필요하다. 마침내 프로이트의 형상, 이는 인간에 관한 미래의 새로운 지식 형식 속에 동일한 꿈 이미지를 지양하는 동시에 이 이미지의 현실성과 구조를 '해석'하고 사유하기 위해 필요하다.[46]

163

디디-위베르만이 초기 저작에서 적극적으로 개진했던 징후 이미지 이론과 2000년 이후 저작에서 개진하는 역사 이미지의 관계를 파악하기 위해서는 디디-위베르만이 벤야민과 프로이트를 연결하는 방식을 눈여겨보아야 할 것이다. 인식의 '현-순간'에 진입하는 '지나간 시간'을 독해하는 변증법적 이미지를 잔해이자 붕괴의 기호인 꿈의 이미지로 사유하는 방식 말이다. 디디-위베르만은 '역사의 눈' 시리즈의 여러 저작에서 비판적 이미지를 연대기적 해석이나 재현의 이미지와 구별하고, 비판적 이미지를 독해하는 역사가의 임무를 강조하였다. 이때 비판적 이미지는 이미지의 존재론적 불안을 인지하고 드러내는 이미지이기도 하다. 예를 들어 아우슈비츠의 사례처럼 상상하는 것이 거의 불가능하다고 여겨지는 사태 속에서 "사유는 장애를 겪는"다. 디디-위베르만에 따르면 온전하지 않고 무엇인가를 누락하고 있는 이미지는 언어와 마찬가지로 증언을 수행할 수 있을 뿐 아니라 장애를 겪는 사유에 상상할 수 있도록 새로운 계기를 제공하는 것으로 간주된다. 이미지는 사유가 중단된 곳에서 솟아나기 때문이다.[47] 아우슈비츠의 유대인 존더코만도(Sonderkommando)가 몸을 숨기고 찍은 흐릿한 이미지를 읽는 동안 "연약한 시간성"[48]의 이미지의 불안과 결핍이 섬광처럼 나타난다. 진리는 이러한 방식으로 담지된다. 그렇다면 아우슈비츠의 현시된 이미지가 포함하고 있는 암흑의 지대들, 암흑의 자국들은 신의 도상적 이미지를 훼손하며 다시 요청하는 산마르코 성당 대리석 패널의 하얀 얼룩들, 지각해야 할 구획을 만들면서 구획 속의 공백을

확인하게 하는 터렐의 이중적 틀이 환기하는 부재의 다른
이름이라 할 수 있지 않을까?

　　이미지는 무엇을 하는가. 이미지는 증언한다. 이미지는
무엇을 증언하는가. 이미지는 역사를 증언한다. 그러나 이미지가
마주하고 환기하며 증언하고 있는 역사란 불충분한 이미지로서의
역사다. 이미지는 "불충분하지만 필수적인 이미지, 부정확하지만
진짜인 하나의 단순한 이미지. 물론 역설적 진실의 진짜
이미지"[49]로서 역사를 증언한다. 이미지는 마치 발작을 겪고 있는
히스테리 환자처럼 증언한다. 발작을 겪고 있는 환자의 신체처럼
무의식의 모순을 드러내며 증언한다. 이러한 증언은 물론 사료의
객관성이나 충실성을 보증하는 증언과 비교할 때 불충분할
것이다. 그러나 필수 불가결하다. 이미지 역사가는 히스테리 환자의
몸짓과 같은 역사-이미지-증언을 응시하고 경청하는 어려운
숙제를 하는 자다. 역사의 빈틈, 역사의 상실을 상상하며 그는
여기에 있다. 징후의 이미지를 응시하며 여기에 자유로이 사로잡혀
있으려 한다.

　　조르주 디디-위베르만이 펴낸 오십여 권 이상의 책 중
국내에 번역 소개된 글은 아직 몇 권 되지 않는다. 조르주
디디-위베르만의 글과 생각을 알아가고자 하는 국내 독자들에게
제임스 터렐에 대한 이 저작과 책의 말미에 붙인 역자의 해제가
작고 희미한 불빛이 되기를 희망한다. 보이는 것과 보이지
않는 것이 불러오는 것에 대해 과감하고도 세밀한 언어를 사용하여
적어 내려가는 조르주 디디-위베르만의 글을 읽고 옮기는 즐겁고,

곤란하며 더딘 작업의 시간 동안 격려와 도움을 아끼지 않은
현실문화연구 김수기 대표님, 가족 티에리 베제쿠르,
여러 장소에서 조르주 디디-위베르만의 글을 함께 읽으며
기다려준 모든 이들에게 감사를 전한다.

I.

이 글은『현대미술사연구』제45집(2019. 6), 65~91에 발표한
논문「조르주 디디 위베르만의 이미지론에서 부재의
형상: 프라 안젤리코, 미니멀리즘, 제임스 터렐 비평의
경우」를 해제의 성격에 따라 재구성한 것이다.

2.

조르주 디디-위베르만은 리옹대학에서 수학 시절 앙리
말디니의 현상학 수업을 들었다. 디디-위베르만의
주요 키워드 중 하나인 부재 또는 '공백'(vide) 개념은 세계가
모습을 드러내도록 하는 조건으로, 공백을 사유하는
말디니 이론(또한 말디니에 영향을 미친 하이데거)의
영향을 받은 것으로 보인다. 특히 다음의 저서를 참조하라.
H. Maldiney, *Art et existence* (Paris: Klincksieck, 1985).
디디-위베르만의 현대미술 분석론에서 드러난 현상학적
사유를 분석한 M. 하겔스타인(Maud Hagelstein)은
디디-위베르만이 메를로퐁티의『지각의 현상학』에서
스트라우스의 영향을 강하게 드러내고 있는 부분을 인용하고
있다고 지적한다. 이 부분은 공간을 객관적 속성으로
파악하는 것에 대한 메를로퐁티의 비판에 해당하는
부분이다. M. Hagelstein, "Art contemporain et
phénoménologie. Réflexion sur le concept de lieu chez
Georges Didi-Huberman", Thierry Davila et Pierre Sauvanet
(éd.), *Devant les images. Penser l'art et l'histoire avec
Georges Didi-Huberman* (Paris: les presses du réel, 2011),
163-201.

3.

G. Didi-Huberman, Frédéric Lambert, "Histoire de
l'art, l'histoire comme art", (Coordination scientifique),
*L'expérience des images, Marc Augé, Georges Didi-Huberman,
Umberto Eco* (Paris: INA Edition, 2011), 87-88.

4.

G. Didi-Huberman, *Ce que nous voyons, ce qui nous regarde* (Paris: Les Editions de Minuit, 1992.『우리가 보는 것, 우리를 바라보는 것』), 125-152. 디디-위베르만은 미니멀리즘 오브제가 생산하는 '이중적 거리'의 역설을 설명한 후 '비판적 이미지'라는 챕터에서 '아우라(aura)의 현상학'이 미니멀리즘의 오브제에도 적용될 수 있다고 밝힌다. 그는 토니 스미스를 비롯한 여러 미니멀리즘 작품의 오브제를 거론하며 이들 오브제가 낯설고 기이한 감각을 불러일으킨다고 본다. 이러한 주장은 오브제의 동어반복적 특징과 '특정성'을 강조하는 미니멀리스트의 주장을 정면에서 반박한다. 아우라의 현상학은 이미지를 근원의 자리에서 오브제에 응시를 되돌려주는 '비판적 이미지'로 파악한다. 그의 미니멀리즘 해석은 이 글의 II장에서 좀 더 다룰 예정이다.

5.

예를 들어 G. Didi-Huberman, *L'Homme qui marchait dans la couleur* (Paris: Les Editions de Minuit, 2001), 58, "장소의 작업을 있는 그대로 이해하려면 지각의 (심리학이 아니라) 현상학으로 눈길을 돌리는 것에서 시작해야 한다."[본서, 83] G. Didi-Huberman, *Images malgré tout* (Paris: Les Editions de Minuit, 2003), 57;『모든 것을 무릅쓴 이미지들. 아우슈비츠에서 온 네 장의 사진』, 오윤성 옮김(서울: 레베카, 2017), 67, "이미지들을 현상학의 관점에서 바라보는 것."

6.

G. Didi-Huberman (2003); G. Didi-Huberman, *Survivance des Lucioles* (Paris: Les Editions de Minuit), 2009.

7.

조르주 디디-위베르만의 이미지 개념과 역사, 정치의 문제를 다룬 다음의 논문을 참조하라. 이나라,「민중과 민중(들)의

이미지: 디디 위베르만의 이미지론에서 민중의 문제」,『미학』, 81권 1호(2015년): 259~290.

8.

G. Didi-Huberman(1992), 특히 53-84.

9.

변증법적 이미지의 두 가지 의미에 대해서는 R. Rochlitz, "Walter Benjamin : une dialectique de l'image",*Critique*, XXXIX, n° 431 (1983): 295-296, cité par G. Didi-Huberman(1992), 133.

10.

Pages Paysages, n°7 (1998-1999): 10-25와 *James Turrell. The Other Horizon*, dir. P. Noever (Vienne: MAK-Österreichisches Museum für angewandte Kunst-Cantz, 1998), 31-56에 이들 네 개 챕터의 요약본이 발표되었다.

11.

각각 *Invention de l'hystérie: Charcot et l'Iconographie photographique de la Salpêtrière* (Paris: Ed. Macula, 1982), *Peinture incarnée* (Paris: Les Editions de Minuit, 1985), *Devant l'image. Question posée aux fins d'une histoire de l'art,* (Paris: Les Editions de Minuit, 1990), *Fra Angelico – Dissemblance et figuration* (Paris: Flammarion, 1990) (이 글에서는 1995 판본을 참조하였다), *Ce que nous voyons, ce qui nous regarde.* 옷감의 늘어진 자락, 막, 면, 패치, 구역 등으로 번역할 수 있는 'Pan'은 이미지에서 가시성과 명료성의 질서를 훼손하는 부분 지대를 지칭하는 개념이다. 본문의 각주에서 밝힌 대로 디디-위베르만은 프루스트의 소설에 등장하는 페르메이르 작품에 대한 묘사에서 이 용어를 가져온다.

12.

Jean-Pierre Criqui, G. Didi-Huberman, "Histoire de

l'art face au symptôme", *Georges Didi-Huberman*.
Les grands entretiens d'artpress (Paris: Imec éditeur artpress,
2014), 21.

13.

G. Didi-Huberman(1990), 176.

14.

특히 Hubert Damisch, *Le Jugement de Pâris : iconologie
analytique I* (Paris: Flammarion, 1992).

15.

Luc Vancheri, *Les Pensée figurale de l'image* (Paris: Armand
colin, 2011), 5.

16.

G. Didi-Huberman, Frédéric Lambert (2011), 91.

17.

S. Freud, "Les fantasmes hystériques et leur relation à la
bisexualité"(1908), trad. dir. J. Laplanche, *Névrose, psychose
et perversion* (Paris, PUF, 1973), 155. cité par G. Didi-
Huberman(1992), 165.

18.

G. Didi-Huberman(1992), 14.

19.

디디-위베르만은 가장 널리 알려진 발터 벤야민의 아우라
정의("아무리 가까이 있어도 먼 것의 일회적 현현")를
"우리의 주인이 되는 것은 바로 아우라적 이미지"라는
벤야민의 언급에 따라 재해석하고자 한다. 아우라의 이미지는
우리를 응시하며 우리의 주인이 된다. 아우라적 이미지의
힘은 감추어져 있고, 떨어져 있는 신적 존재의 힘이 아니라
바로 거리 자체의 힘이다. 앞의 책, 114.

20.

G. Didi-Huberman (2001).

21.

디디-위베르만은 눈에 보이는 것(가시성)의 대립항으로
보이지 않는 것(비가시성)을 제시하는 대신 가시성과
비가시성이 이중의 모순 체제를 이루며 함께 작동하는
시각의 지대를 le visuel이라는 말로 칭한다. 르네상스 시기
프라 안젤리코, 조토 등의 작업을 검토하며 디디-위베르만은
이들이 보이지 않는 신이 인간의 몸을 얻는 '강생'
(incarnation)이라는 신비를 이미지를 통해 드러낼 때, 바로
이 작업이 보이지 않는 것과 보이는 것의 이중적 모순의
작업이 '형상화'(figuration)라 설명한다. 디디-위베르만은
"강생의 문제가 이미지에 부여하는 역할"이 '시각적인
것'(visuel)이라 적고 있다. 이는 "상상과 환상의 소스라치도록
경탄할 만한 지대에서 응시를 눈 너머로, 가시성을 가시성
너머로 몰아가려고 하는 무엇"이다. G. Didi-Huberman
(1995), 14. 필자는 le visuel을 문맥에 따라 시각적인 것 혹은
시각성으로, la visualité를 시각성으로 옮긴다.

22.

G. Didi-Huberman (1995), 9-26, 57-74.

23.

G. Didi-Huberman(1990), (1995).

24.

도유의식은 종교의식을 행할 때 기름을 붓는 행위를 뜻한다.
이 행위는 사물을 속(속)의 영역에서 성(성)의 영역으로
인도하는 의례적 행위다.

25.

Saint Bernardine de Sienne, "De triplici Christi nativitate."
신에 대한 성 베르나르디노(Saint Bernardino of Siena)의 역설적
표현을 인용한 이는 프랑스의 미술사학자 다니엘 아라스(D.
Arasse)다. D, Arasse, "Annonciation/Enonciation. Remarques
sur un énoncé pictural au Quattrocento," *Versus Quaderni di*

Studi Semiotici (1984), n. 37, *Semiotica della pittura: microanalisi*,
5. Georges Didi-Huberman (1995), 57에서 재인용.

26.

Jean-Pierre Criqui, G. Didi-Huberman(2014), 18.

27.

G. Didi-Huberman(1995), 104, 130.

28.

G. Didi-Huberman(1992), 96.

29.

앞의 책, 53.

30.

앞의 책, 113.

31.

앞의 책, 65-102. 6피트의 의미에 대해서는 65-68. '낯선
불안'으로서의 아우라에 대해서는 103-105.

32.

Suzanne Pagé, "Entretien avec James Turrell," *James Turrell*
(Paris: ARC-Musée d'Art Moderne de la Ville de Paris, 1983).
이 인터뷰는 *James Turrell*, Les Hors série de Beaux Arts
Magazine, 2000에 재수록되었다. *James Turrell*, Les Hors
série de Beaux Arts Magazine, 44에서 인용.

33.

가이 토르토사는 터렐이 신성한 사물로 오브제를
격상시키거나 오브제를 사회적 속성으로 환원하지 않고
지각하는 주체를 부각하는 '감각적 유물론'을 정초한다고
결론 내린다. Guy Tortosa, "Une architecture de la
perception," in *James Turrell*, Les Hors série de Beaux Arts
Magazine

34.

G. Didi-Huberman (2001), 83.

35.

앞의 책, 84.

36.

공간에 대한 하이데거의 개념으로 여기에서는 작품이 자기 안에 가지는 공간을 뜻한다. 앞의 책, 39-49.

37.

디디-위베르만은 프라 안젤리코의 벽화에서 형상과 바탕의 관계를 다루며 중세 신학자 알베르투스 마그누스 (Albertus Magnus)의 장소 개념을 인용한 바 있다. 마그누스는 아리스토텔레스의 장소 개념을 지형학적 장소로 해석하는 대신 어떤 힘을 갖는 것으로 파악했다. 특히 이 힘은 형상(이미지)을 만들어내는 '활동적 원리'다. G. Didi-Huberman(1995), 33-35. 터렐에 대한 글에서 디디-위베르만은 주로 플라톤의 '코라'(Chôra) 개념을 인용하는데 이 역시 일종의 생산하는 힘, 특히 꿈 이미지와 같은 것을 생산하는 힘으로 다루어진다. G. Didi-Huberman(2001), 85-86.

38.

앞의 책, 24.

39.

앞의 책, 78.

40.

앞의 책, 54. 모세가 헤매던 사막에 실은 신은 존재하지 않았던 것처럼, 베니스 산마르코 성당의 팔라 도로 제단이 아무것도 가지고 있지 않은 것처럼, 터렐의 장소에는 아무것도 없다. 그래서 보기가 일어나는 방에서 보기의 행위는 아무것도 없다는 것을 보는 일이 된다. 이 장소는 부재로 인해 맹렬한 시각적 권능을 가지게 된다. 디디-위베르만은 이 장소의 속성을 설명하기 위해 플라톤의 우주론(『티마이오스』)에서 공간의 개념으로 사용하는

'코라' 개념을 끌어들인다. 지성적이고 변하지 않는 존재와
감각적이고 변하는 존재 이외의 존재를 지칭할 필요
때문에 플라톤은 제3항인 '코라' 개념을 요청한다. 자크
데리다는 타자성에 대한 논의를 전개하면서 부정신학의
신 개념을 참조한 바 있다. 존재하지 않고 장소를 갖지
않는 신, 존재하며 장소를 갖는 신을 언급하며, "이것도
저것도 아니며, 감각적인 것도 지적인 것도 아닌 것, 긍정적인
것도 부정적인 것도, 안도 밖도 아닌 것, 상위도 하위도
아니며, 능동도 수동도 아니며, 현전도 부전도 아니며,
심지어 중립적인 것도, 제3자로 변증화할 수 있는 것도 아니며
지양할 수 있는 것도 부정할 수 있는 것도 아닌" 데리다의 담론적 제3항의 예 중
하나로 플라톤의 '코라'를 든다. Jacques Derrida, "Comment
ne pas parler –Denegation," *Psyche II : inventions de l'autre*
(Paris: Galliée, 2003), 536. 손영창, 「데리다의 절대적
타자론—윤리적 입장과 부정의 입장 사이에서」, 『대동철학』,
Vol. 69 (2014년 12월): 144에서 재인용. 디디-위베르만은
제3항을 "우화"(fable)라는 이름으로 바꾸어 부르기도 한다.
G. Didi-huberman (2001), 85-86.

41.
여기서 vision은 보이는 것과 보이지 않는 것을 포괄하는
단어이기에 디디-위베르만이 사용하는 의미에서의
이미지로 번역하였다.

42.
앞의 책, 61; 본서, 87~88.

43.
G. Didi-Huberman (2003), 45.

44.
다음 역시 참조하라. "그러나 (기호들의) 상상적 연합의 자유
속에서 참된 구조적 사실을 인식해야 할 것이다. 여기에서
각각의 이미지는 조화롭지 않고 서로 닮지 않은 다른 모든

이미지를 관통한 시각에서만 밝혀질 것이다." G. Didi-Huberman (1995), 21.

45.
G. Didi-Huberman (1992), 132.

46.
앞의 책, 146-147. 강조는 디디-위베르만.

47.
G. Didi-Huberman (2003), 37-38, 45.

48.
앞의 책, 65.

49.
앞의 책, 56.

Criqui, Jean-Pierre, Convert Pascal, During, Elie, Millet, Catherine, Didi-Huberman, Georges, *Georges Didi-Huberman. Les grands entretiens d'artpress,* Paris: Imec éditeur artpress, 2014.

Damisch, Hubert, *Le Jugement de Pâris: iconologie analytique I,* Paris: Flammarion, 1992.

Davila, Thierry et Sauvanet, Pierre, éd., *Devant les images. Penser l'art et l'histoire avec Georges Didi-Huberman,* Paris: les presses du réel, 2011

Didi-Huberman, Georges, *Ce que nous voyons, ce qui nous regarde,* Paris: Les Éditions de Minuit, 1992.

_____, *Devant l'image. Question posée aux find d'une histoire de l'art,* Paris: Les Éditions de Minuit, 1990.

_____, *Fra Angelico—Dissemblance et figuration,* Paris, Flammarion, 1995.

_____, *Invention de l'hystérie: Charcot et l'Iconographie photographique de la Salpêtrière,* Paris: Ed. Macula, 1982.

_____, *L'homme qui marchait dans la couleur,* Paris: Les Éditions de Minuit, 2001.

_____, *Images malgré tout,* Paris: Les Éditions de Minuit, 2003 (『모든 것을 무릅쓴 이미지들. 아우슈비츠에서 온 네 장의 사진』, 오윤성 옮김, 서울: 레베카, 2017).

_____, *Peinture incarnée,* Paris: Les Éditions de Minuit, 1985.

_____, *Survivance des Lucioles,* Paris: Les Éditions de Minuit, 2009.

Georges Didi-Huberman—James Sacré, Europe, n° 1069—mai 2018.

Hagelstein, M., "Art contemporain et phénoménologie. Réflexion sur le concept de lieu chew Georges Didi-Huberman," Davila, Thierry et Sauvanet, Pierre, éd., *Devant les images. Penser l'art et l'histoire avec Georges Didi-Huberman*, Paris: les presses du réel, 2011.

Lambert, Frédéric (Coordination scientifique), *L'expérience des images,* Marc Augé, Georges Didi-Huberman, Umberto Eco, Paris: INA Édition, 2011.

Maldiney, Henri, *Art et existence,* Paris: Klincksieck, 1985.

Vancheri, Luc, *Les Pensée figurale,* Paris: Armand colin, 2011.

손영창, 「데리다의 절대적 타자론—윤리적 입장과 부정의 입장 사이에서」, 『대동철학』, Vol. 69(2014): 135-155.

이나라, 「민중과 민중(들)의 이미지: 디디 위베르만의 이미지론에서 민중의 문제」, 『미학』, 81권 1호(2015): 259-290.

색채 속을 걷는 사람

1판 1쇄 2019년 12월 16일
1판 3쇄 2022년 10월 26일

지은이 조르주 디디-위베르만
옮긴이 이나라
펴낸이 김수기
디자인 신덕호

펴낸곳 현실문화연구
펴낸곳 현실문화연구
등록 1999년 4월 23일 / 제2015-000091호
주소 서울시 은평구 불광로 128, 302호
전화 02-393-1125 / 팩스 02-393-1128 / 전자우편 hyunsilbook@daum.net
ⓗ blog.naver.com/hyunsilbook ⓕ hyunsilbook ⓣ hyunsilbook

ISBN 978-89-6564-247-3(03600)

이 역서는 2017년 대한민국 교육부와 한국연구재단의 지원을 받아
수행된 역서임(NRF-2017S1A5B8059186).

이 도서의 국립중앙도서관 출판예정도서목록(CIP)은
서지정보유통지원시스템 홈페이지(http://seoji.nl.go.kr)와
국가자료종합목록시스템(http://kolis-net.nl.go.kr)에서 이용하실 수 있습니다.
(CIP제어번호: 2019045644)